교양 있는
손글씨

머리말

"손으로 글씨를 쓸 일이 얼마나 있지?"

대부분의 글은 컴퓨터로 작성하고, 간단한 메모는 스마트폰이면 충분하죠. 수업을 들을 때도 노트북으로 필기를 하고 녹화나 음성 녹음을 하는 시대에 내 손이 펜을 잡을 일이 얼마나 있을까 싶을 때도 있어요. 하지만 여전히 손으로 답안을 써야 하는 시험이 있고, 슥 써서 붙여 두는 메모가 눈에 더 잘 들어오는 사람도 있죠. 손편지로 마음을 전하거나 방명록을 남길 때도 우리는 펜을 쥐게 돼요.

이렇게 펜을 쥘 때마다 남모를 속상함을 마주하는 사람이 있어요. 예쁜 글씨 옆에 삐뚤빼뚤 알아보기도 힘든 모양으로 남겨진 자기 이름을 보면서 창피하기도 하고 속상하기까지 해요. 그리고 그런 사람들을 위해서 수많은 글씨 교정 책들이 나오고 있죠.

사실 글씨를 교정하는 방법은 거의 비슷해요. 수영하는 법, 자전거 타는 법이 비슷한 것처럼요. 그래서 저희는 글씨를 교정하면서 자연스럽게 배울 수 있는 것들을 생각했어요.

우선 가장 기본적인 글씨 교정을 기초부터 차근차근 해 나갈 수 있도록 구성했어요. 악필의 원인을 파악하는 것부터 시작해 펜을 쥐는 법, 자음·모음을 쓰는 방법을 배우고 단어, 문장을 차례차례 쓰면서 예쁜 글씨체를 익힐 수 있도록 했어요.

그러면서 동시에 틀리기 쉬운 맞춤법을 제대로 배울 수 있도록 단어와 문장을 정리했어요. 자주 사용하지만 표기법을 틀리기 쉬운 단어들, 뜻은 다르지만 발음이나 표기가 비슷해서 헷갈리기 쉬운 단어들을 골라 따라 쓸 수 있게 했어요.

마지막으로 우리 역사 속 글들을 모아 연도에 따라 정리했어요. 글쓰기 연습을 하면서 자연스럽게 우리 역사의 중요한 사건들을 기억하고, 또 재미있는 역사 속 사건이나 시, 편지 등을 따라 쓰면서 글쓰기와 기초 한국사 공부를 동시에 할 수 있도록 했어요.

매일매일 기억, 니은만 쓰거나 앞뒤 맥락 없는 문장만 쓰다 보면 글쓰기에 흥미를 잃고 금방 지쳐 버릴지도 몰라요. 우리 조금 더 재미있게, 자연스럽게 손글씨를 익혀 봐요. 꾸준히 따라 쓰다 보면 어느새 예쁜 모양으로 바뀐 내 글씨를 마주하게 될 거예요.

이 책 활용하는 법

하나
정자체와 생활체 익히기

방명록에 이름을 남기거나 짧지만 중요한 글을 쓸 때 쓰는 글씨체와 친구에게 편지를 쓸 때, 간단한 메모를 남길 때 쓰는 글씨체는 차이가 있겠죠? 간단한 단어부터 긴 문장까지, 단계별로 정자체와 생활체를 익혀 봐요.

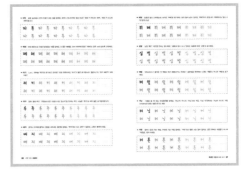

둘
따라 쓰며 헷갈리기 쉬운 단어 기억하기

귀띔? 귀뜸? 어떤 게 맞는 표기인지 아리송한 단어들, 혹은 경신과 갱신처럼 서로 헷갈리는 단어들이 있죠? 이런 단어들과 외래어들을 모아 정리했어요. 단어와 문장을 따라 쓰면서 자연스럽게 맞춤법도 익히게 될 거예요.

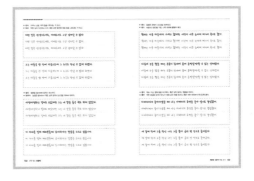

셋
줄 맞춰 문장 따라 쓰기

긴 문장을 따라 쓰면서 글자들이 일정한 크기로, 곧게 이어지도록 연습해 봐요. 처음에는 어려우니까 기준선을 넣어 쉽게 따라 쓸 수 있게 했어요.

넷
한국사, 따라 쓰며 자연스럽게 배워보기

외울 것도, 헷갈리는 것도 많은 우리 역사, 글씨 연습을 하면서 자연스럽게 배워 봐요. 역사적 사건과 함께 왕과 신하 사이에 오갔던 편지, 시 등 재미있게 따라 쓸 수 있는 자료들을 함께 모아 정리했어요.

목차

만약 네가 오후 네 시에 온다면
난 세 시부터 행복해지기 시작할 거야.
시간이 지날수록 점점 더 행복해지겠지.
그리고 네 시에는 가슴이 두근거려 안절부절못할 거야.
그래서 행복이 얼마나 값진 것인지 알게 되겠지.

년 월 일

교양 있는 손글씨

들어가기
손가락 풀기

일단계 펜 선택과 펜 잡는 법

우선 긴 여정을 함께할 펜을 골라 볼까요? 글씨 쓰기를 연습할 때 가장 적절한 필기구는 무엇일까요? 연필? 수성 사인펜? 만년필? 붓?

자주 사용하고 손에 익숙한 필기구면 충분해요. 다만 몇 가지만 주의해요. 우선 글씨를 쓸 때 너무 마찰력이 커서 빡빡하거나, 반대로 너무 잘 미끄러지는 펜은 피하는 것이 좋아요. 그리고 펜촉의 굵기도 너무 가늘거나 너무 굵은 것은 고르지 않는 것이 좋겠죠? 가장 무난한 건 0.5~0.7mm의 수성펜이나 중성펜이에요.

그럼 이제 펜을 잡아 봐요. 펜의 끝으로부터 2.5~3.5cm 윗부분을 엄지와 검지의 첫 마디로 잡고, 중지의 첫 마디 위에 펜을 얹어서 고정해 주세요. 펜을 얹는 위치는 사람마다 조금씩 다르지만 중지의 첫 번째 관절 부근에 얹어 주시면 돼요. 펜의 각도는 너무 낮거나 높지 않게, 50~65도 정도로 하고 손가락에 너무 힘이 들어가지 않도록 조심해요. 마지막으로 손날이 바닥에 닿은 상태에서 글을 써 주시면 돼요. 그림으로 한번 살펴볼게요.

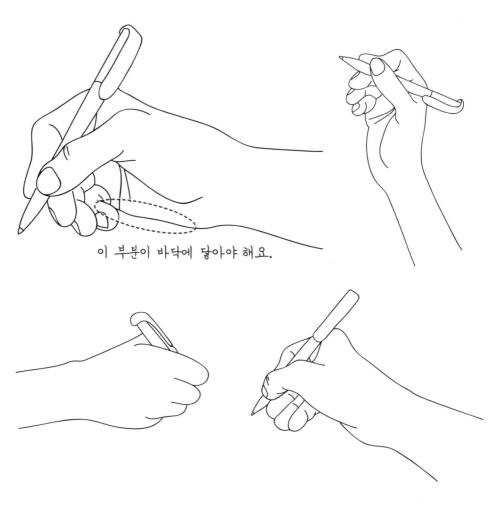

이 부분이 바닥에 닿아야 해요.

이단계 내 글씨, 왜 이 모양일까?

요즘은 어떤 글이든 컴퓨터로, 스마트폰으로 쓰는 시대라 손으로 글씨를 쓸 일이 많지는 않지만, 그래도 간단한 메모를 할 때, 사랑하는 이에게 편지를 쓸 때, 시험을 볼 때처럼 생각보다 많은 순간 우리는 펜을 쥐게 돼요. 그리고 그때마다 마주하는 창피함과 속상함에 물어보죠. "내 글씨는 왜 이 모양일까?"

글씨가 예쁘지 않은 이유는 여러 가지가 있지만 크게 네 가지를 꼽아볼 수 있어요.
하나, 각 획 간의 이음새가 어긋나고 고르지 않다.
둘, 각 획의 선이 곧지 않고 삐뚤빼뚤하다.
셋, 자모음의 크기, 각 글자의 크기와 높낮이가 일정하지 않다.
넷, 같은 글자도 매번 다른 모양으로 쓴다.

이 중 한 가지에만 해당되어도 글씨가 못생겨 보이기 쉬워요. 그럼 왜 이렇게 되는 걸까요? 똑같은 증상이라도 사람마다 원인은 조금씩 다를 수 있어요. 똑같이 자모음의 크기가 다른 사람이라도 누구는 펜을 잡는 법에서, 누구는 글씨를 쓰는 속도에서 원인을 찾아야 하죠. 그러면 대표적인 악필의 원인을 알아볼까요?

하나, 펜을 올바르게 잡지 않는다.

앞서 펜 쥐는 법을 알려드렸죠? 사실 펜을 잡을 때는 내 손에 편한 방법으로 잡는 게 가장 좋지만, 앞서 알려드린 방법이 글씨를 쓸 때 안정감이 있으면서도 쓸데없는 힘이 들어가지 않는 '정석'이에요. 만약 펜을 받쳐줄 손가락이 없다거나, 펜을 너무 세게 혹은 약하게 잡거나, 펜 끝과 손이 너무 멀리 떨어져 있다면 예쁜 글씨를 쓰기가 어렵답니다. 특히 어렸을 때 '꾹꾹 눌러서 쓰라'는 식으로 글씨 쓰기를 배우면 손에 과도하게 힘이 들어가고, 손이 아프니까 자연스럽게 글씨를 빨리 쓰고, 대충 쓰려고 하게 돼요.
글을 쓰고 있는 손을 봐요. 펜을 쥐는 손, 특히 손가락에 너무 많은 힘을 주지는 않는지, 손날이 바닥에서 떨어져 있지는 않은지, 연필의 각도가 너무 높거나 낮지는 않은지 자신의 손을 보면서 확인해 보세요. 펜을 올바르게, 안정적으로 잡아 주어야 글씨를 쓸 때 펜이 불필요하게 움직이지 않는답니다.

둘, 글씨를 너무 빠르게 쓰려고 한다.

메모를 할 때는 귀찮아서, 시험을 볼 때는 시간이 부족해서 글씨를 빨리빨리 쓰곤 하죠? 그런데 글씨를 과도하게 빨리 쓰다 보면 각 자음과 모음의 모양을 일정하게 쓰기도 어렵고 획이 다른 획과 이어지지 않거나 거꾸로 다른 획을 뚫고 가 버리기도 해요. 게다가 앞 글자를 다 쓰기도 전에 다른 글자를 쓸 생각을 하니까 글자끼리 연결되듯이 써지기도 하죠. 이러면 전체적으로 글씨의 크기가 일정하지도 않고, 몇몇 글자는 글을 쓴 사람도 알아보기 어려울 정도가 되기도 해요. 너무 느리지도 너무 빠르지도 않게, 각 글자의 모양에 신경 쓰면서 글씨를 써야 해요.

셋, 글씨를 많이 쓰지 않는다.

글씨 쓰기도 일종의 운동이라고 할 수 있어요. 자전거를 꾸준히 타야 넘어지지 않고 탈 수 있듯이, 글쓰기도 꾸준히 해야 예쁘게 쓸 수가 있죠. 키보드와 터치패드에 익숙한 사람들에게 펜을 잡는 건 그 자체로 어색하고 불편한 일일 거예요. 그 어색함을 조금만 참고, 이런저런 글들을 써 봐요. 단어들을 나열해 보고, 짧은 문장을 써 보고, 여러 개의 문장을 이어 하나의 문단을 만들어 봐요. 무엇이든 많이 써 보는 것이 가장 중요하답니다.

넷, 글씨의 전체적인 모양을 생각하지 않는다.

무선노트에 글을 쓰고 나면 아래로 점점 내려가는 글씨를 마주할 때도 있죠? 한 글자씩 놓고 보면 나쁘지 않은데 문장으로 연결되면 예쁘지 않은 경우도 있어요. 글자의 모양 혹은 글자 간의 조화를 고려하지 못할 때 이렇게 되지요. 한 글자 한 글자에 집중하는 것도 필요하지만, 그만큼이나 각 글자의 크기와 배열도 중요하답니다.

자, 그러면 어떻게 해야 예쁘게 글씨를 쓸 수 있을까요?
간단해요. 조금 전 이야기한 원인을 그대로 고치면 되는 거죠.
그러면 내 악필의 원인은 무엇인지 확인해 볼게요. 펜을 들어 주세요.

가장 먼저 펜을 쥐는 법을 다르게 해 볼까요? 아래 문장은 평소처럼 펜을 쥐고 써 볼게요.
'이 글씨는 평소의 내 글씨입니다.'

이번엔 앞서 알려드린 대로 펜을 다시 쥐어 볼게요. 손가락의 모양과 펜의 각도, 펜 끝과 손의 위치까지 확인한 후에 써 주세요.
'이 글씨는 펜을 다르게 쥐고 쓴 글씨입니다.'

차이가 느껴지시나요? 만약 앞서 알려드린 대로 펜을 쥐고 계셨다면 큰 차이가 없을 수도 있어요.

그러면 이번엔 손에 힘을 주었을 때와 뺐을 때를 비교해 볼게요. 아래 문장은 손에 힘을 주고 꾹꾹 눌러서 써 봐요.
'이 글씨는 손에 힘을 많이 주고 썼습니다.'

이번엔 펜을 안정적으로 쥐되 손에 힘을 가능한 한 적게 주고 써 볼게요.
'이 글씨는 손에 힘을 뺀 상태로 썼습니다.'

이번엔 어떤가요? 조금 더 잘 썼다고 생각하는 글씨가 평소 글씨를 쓸 때와 어떻게 다른지 생각해 봐요.

이번에는 속도를 다르게 해 봅시다. 아래 문장을 평소에 쓰는 속도대로 따라 써 주세요.
'이 글씨는 평소의 속도로 쓴 글씨입니다.'

이번엔 평소보다 조금 천천히, 느리다 싶은 속도로 써 볼까요? 너무 느리게 쓰면 선이 곧게 그어지지 않으니까 약간 여유로운 느낌이 들 정도면 충분해요.
'이 글씨는 전보다 천천히 쓴 글씨입니다.'

다른 점이 보이시나요? 잘 모르겠다면 주변 사람들에게 물어보는 것도 좋아요.

마지막으로 글자의 크기와 간격을 확인해 볼게요. 다음 문장을 빈칸에 써 봐요.
'텅 빈 공간에 글씨를 써 보았습니다.'

이번엔 점선에 글씨의 높낮이와 위치, 간격을 맞춰 가며 써 볼게요. ∨가 들어간 부분에서 띄어쓰기를 해 주세요.
'줄을 따라서 글씨를 써 보았습니다.'

∨ ∨ ∨ ∨

도우미가 있으니까 아무래도 조금 더 수월하죠? 앞으로 이런 식으로 연습할 거예요.

내 악필의 원인, 찾으셨나요? 잘 모르겠다고 해도 걱정 말아요. 원인을 명확히 알면 조금 더 편하겠지만, 몰라도 큰 상관은 없답니다. 제가 앞으로 알려드리는 방법에 따라 차근차근, 조금씩 따라오시면 어느새 달라진 글씨를 만나게 될 거예요.

자, 펜을 똑바로 잡고, 천천히 써 볼까요?
여러분의 손이 글쓰기에서 넘어지지 않게, 제가 뒤에서 함께할게요.

삼단계 **선** 긋기 · **도형** 그리기

본격적으로 글씨를 써 보기 전에 간단히 손을 풀어 봐요. 글자의 획을 쓰는 데 도움이 되는 선과 도형을 따라 그려 볼 거예요. 손에 긴장을 풀고 펜을 가볍게 쥔 채로 천천히 따라 그려 주세요.

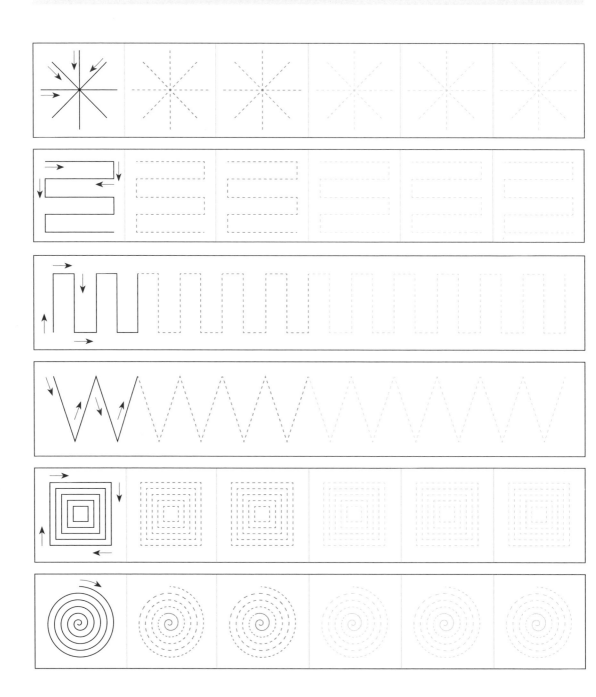

사단계 **자음 · 모음** 익히기

한글의 자음과 모음에도 쓰는 순서가 정해져 있다는 것, 분명 배웠지만 글을 쓰다 보면 어느새 내 손이 가는 대로 쓰게 되지요? 자음과 모음을 순서대로, 천천히 따라 쓰며 익혀 봐요.

자음

ㄲ	ㄲ	ㄲ	ㄲ	ㄲ	ㄲ	ㄲ	ㄲ	ㄲ	ㄲ	ㄲ	ㄲ
ㄸ	ㄸ	ㄸ	ㄸ	ㄸ	ㄸ	ㄸ	ㄸ	ㄸ	ㄸ	ㄸ	ㄸ
ㅃ	ㅃ	ㅃ	ㅃ	ㅃ	ㅃ	ㅃ	ㅃ	ㅃ	ㅃ	ㅃ	ㅃ
ㅆ	ㅆ	ㅆ	ㅆ	ㅆ	ㅆ	ㅆ	ㅆ	ㅆ	ㅆ	ㅆ	ㅆ
ㅉ	ㅉ	ㅉ	ㅉ	ㅉ	ㅉ	ㅉ	ㅉ	ㅉ	ㅉ	ㅉ	ㅉ

모음

한 가지 알아 둘까요? 'ㅏ', 'ㅑ', 'ㅐ', 'ㅒ', 'ㅗ', 'ㅛ', 'ㅘ', 'ㅙ'처럼 어감이 밝고 작은 소리가 나는 모음은 양성모음, 'ㅓ', 'ㅕ', 'ㅔ', 'ㅖ', 'ㅜ', 'ㅠ', 'ㅝ', 'ㅞ', 'ㅡ', 'ㅢ' 같이 어감이 어둡고 큰 소리가 나는 모음은 음성모음이라고 해요. 어떤 모음을 쓰느냐에 따라 자음의 모양이 달라지는 경우도 있으니까 간단히 기억해 주세요.

ㅏ	ㅏ	ㅏ	ㅏ	ㅏ	ㅏ	ㅏ	ㅏ	ㅏ	ㅏ	ㅏ
ㅐ	ㅐ	ㅐ	ㅐ	ㅐ	ㅐ	ㅐ	ㅐ	ㅐ	ㅐ	ㅐ
ㅑ	ㅑ	ㅑ	ㅑ	ㅑ	ㅑ	ㅑ	ㅑ	ㅑ	ㅑ	ㅑ
ㅒ	ㅒ	ㅒ	ㅒ	ㅒ	ㅒ	ㅒ	ㅒ	ㅒ	ㅒ	ㅒ
ㅓ	ㅓ	ㅓ	ㅓ	ㅓ	ㅓ	ㅓ	ㅓ	ㅓ	ㅓ	ㅓ
ㅔ	ㅔ	ㅔ	ㅔ	ㅔ	ㅔ	ㅔ	ㅔ	ㅔ	ㅔ	ㅔ
ㅕ	ㅕ	ㅕ	ㅕ	ㅕ	ㅕ	ㅕ	ㅕ	ㅕ	ㅕ	ㅕ
ㅖ	ㅖ	ㅖ	ㅖ	ㅖ	ㅖ	ㅖ	ㅖ	ㅖ	ㅖ	ㅖ

ㅗ ㅗ ㅗ ㅗ ㅗ ㅗ ㅗ ㅗ ㅗ ㅗ ㅗ ㅗ
ㅘ ㅘ ㅘ ㅘ ㅘ ㅘ ㅘ ㅘ ㅘ ㅘ ㅘ ㅘ
ㅙ ㅙ ㅙ ㅙ ㅙ ㅙ ㅙ ㅙ ㅙ ㅙ ㅙ ㅙ
ㅚ ㅚ ㅚ ㅚ ㅚ ㅚ ㅚ ㅚ ㅚ ㅚ ㅚ ㅚ
ㅛ ㅛ ㅛ ㅛ ㅛ ㅛ ㅛ ㅛ ㅛ ㅛ ㅛ ㅛ
ㅜ ㅜ ㅜ ㅜ ㅜ ㅜ ㅜ ㅜ ㅜ ㅜ ㅜ ㅜ
ㅝ ㅝ ㅝ ㅝ ㅝ ㅝ ㅝ ㅝ ㅝ ㅝ ㅝ ㅝ
ㅞ ㅞ ㅞ ㅞ ㅞ ㅞ ㅞ ㅞ ㅞ ㅞ ㅞ ㅞ
ㅟ ㅟ ㅟ ㅟ ㅟ ㅟ ㅟ ㅟ ㅟ ㅟ ㅟ ㅟ
ㅠ ㅠ ㅠ ㅠ ㅠ ㅠ ㅠ ㅠ ㅠ ㅠ ㅠ ㅠ
ㅡ ㅡ ㅡ ㅡ ㅡ ㅡ ㅡ ㅡ ㅡ ㅡ ㅡ ㅡ
ㅢ ㅢ ㅢ ㅢ ㅢ ㅢ ㅢ ㅢ ㅢ ㅢ ㅢ ㅢ
ㅣ ㅣ ㅣ ㅣ ㅣ ㅣ ㅣ ㅣ ㅣ ㅣ ㅣ ㅣ

이번엔 자음과 모음을 함께 써 봅시다. 글씨가 삐뚤빼뚤해 보이는 사람들의 특징 중 가장 흔한 것이 자모음 간의 간격이 일정하지 않고 획과 획의 이음새가 어긋나거나 삐져나온다는 거예요. 지겨워도 조금만 참고 천천히, 꼼꼼하게 한 번만 더 써 봐요.

✏️ 자음

가	가	가	가	가	가	가	가	가	가	가
나	나	나	나	나	나	나	나	나	나	나
다	다	다	다	다	다	다	다	다	다	다
라	라	라	라	라	라	라	라	라	라	라
마	마	마	마	마	마	마	마	마	마	마
바	바	바	바	바	바	바	바	바	바	바
사	사	사	사	사	사	사	사	사	사	사
아	아	아	아	아	아	아	아	아	아	아
자	자	자	자	자	자	자	자	자	자	자
차	차	차	차	차	차	차	차	차	차	차
카	카	카	카	카	카	카	카	카	카	카
타	타	타	타	타	타	타	타	타	타	타
파	파	파	파	파	파	파	파	파	파	파
하	하	하	하	하	하	하	하	하	하	하

까 까 까 까 까 까 까 까 까 까 까 까
따 따 따 따 따 따 따 따 따 따 따 따
빠 빠 빠 빠 빠 빠 빠 빠 빠 빠 빠 빠
싸 싸 싸 싸 싸 싸 싸 싸 싸 싸 싸 싸
짜 짜 짜 짜 짜 짜 짜 짜 짜 짜 짜 짜

모음

아 아 아 아 아 아 아 아 아 아 아 아
애 애 애 애 애 애 애 애 애 애 애 애
야 야 야 야 야 야 야 야 야 야 야 야
얘 얘 얘 얘 얘 얘 얘 얘 얘 얘 얘 얘
어 어 어 어 어 어 어 어 어 어 어 어
에 에 에 에 에 에 에 에 에 에 에 에
여 여 여 여 여 여 여 여 여 여 여 여
예 예 예 예 예 예 예 예 예 예 예 예
오 오 오 오 오 오 오 오 오 오 오 오
와 와 와 와 와 와 와 와 와 와 와 와

왜	왜	왜	왜	왜	왜	왜	왜	왜	왜	왜	왜
외	외	외	외	외	외	외	외	외	외	외	외
요	요	요	요	요	요	요	요	요	요	요	요
우	우	우	우	우	우	우	우	우	우	우	우
워	워	워	워	워	워	워	워	워	워	워	워
웨	웨	웨	웨	웨	웨	웨	웨	웨	웨	웨	웨
위	위	위	위	위	위	위	위	위	위	위	위
유	유	유	유	유	유	유	유	유	유	유	유
으	으	으	으	으	으	으	으	으	으	으	으
의	의	의	의	의	의	의	의	의	의	의	의
이	이	이	이	이	이	이	이	이	이	이	이

오단계 숫자 익히기

글자만큼이나 생활에서 자주 쓰게 되는 숫자! 0부터 9까지 열 개의 숫자를 익히고, 실제 생활에서 사용하는 형태로 연습해 볼 거예요. 글자와 마찬가지로 천천히 써보는 거 아시죠?

0	0	0	0	0	0	1	1	1	1	1	1
2	2	2	2	2	2	3	3	3	3	3	3
4	4	4	4	4	4	5	5	5	5	5	5
6	6	6	6	6	6	7	7	7	7	7	7
8	8	8	8	8	8	9	9	9	9	9	9

123456789	123456789	123456789	123456789
89,900원	89,900원	89,900원	89,900원
102동 204호	102동 204호	102동 204호	102동 204호
010-1234-5678	010-1234-5678	010-1234-5678	010-1234-5678
12월 25일	12월 25일	12월 25일	12월 25일
12시 39분	12시 39분	12시 39분	12시 39분

교양 있는 손글씨

제 일 장
정자체 바로 쓰기

일단계 자모음, 따라 쓰기

이제 본격적으로 글쓰기 연습을 해 볼까요? 앞에서 연습했던 자음과 모음 쓰는 법을 잘 기억해서 이번엔 다양한 형태의 자음과 모음을 한 글자씩 써 봅시다. ㄱ~ㅎ까지 각각의 글자를 연습해 볼 거예요. 손에 힘을 풀고 천천히, 하나씩 하나씩 써 보세요.

ㄱ 따라 쓰기

● **모음이 옆에 오는 글자** ㄱ은 위아래로 약간 길게 쓰고 세로획은 사선으로 꺾으며 내려 그어요.

가	가	가	가	가	가	야	야	야	야	야	야
거	거	거	거	거	거	겨	겨	겨	겨	겨	겨
기	기	기	기	기	기	개	개	개	개	개	개
걔	걔	걔	걔	걔	걔	게	게	게	게	게	게
계	계	계	계	계	계						

● **모음이 아래에 오는 글자(양성)** 모음이 옆에 올 때보다 세로획을 짧게 쓰고 사선보다는 수직에 가까운 느낌으로 각도를 조절해 주세요.

고	고	고	고	고	고	교	교	교	교	교	교

● **모음이 아래에 오는 글자(음성)** 마찬가지로 세로획을 짧게 쓰되, 아주 약간 사선이라는 느낌으로 세로획을 써 주세요.

구	구	구	구	구	구	규	규	규	규	규	규
그	그	그	그	그	그						

● **이중모음을 사용하는 글자** ㄱ을 왼쪽 위부터 쓰기 시작하되, 전체 균형을 생각해서 약간 작게 써 주는 게 좋겠죠? 양성모음은 직각에 가깝도록, 음성모음은 사선이 되도록 세로획을 그어요.

과	과	과	과	과	과	괴	괴	괴	괴	괴	괴
괘	괘	괘	괘	괘	괘	궈	궈	궈	궈	궈	궈
궤	궤	궤	궤	궤	궤	귀	귀	귀	귀	귀	귀

● **ㄱ을 받침으로 사용하는 글자** ㄱ을 받침으로 사용할 때는 세로획을 직각에 가까운 느낌으로 약간 짧게 그어 주세요.

| 각 | 각 | 각 | 각 | 각 | 각 | 육 | 육 | 육 | 육 | 육 | 육 |
| 쏙 | 쏙 | 쏙 | 쏙 | 쏙 | 쏙 | 국 | 국 | 국 | 국 | 국 | 국 |

✏️ ㄴ 따라 쓰기

● **모음이 옆에 오는 글자(양성)** 세로획은 너무 길지 않게, 가로획은 직각에 가깝도록 그어 모음에 붙여 써 주세요.

| 나 | 나 | 나 | 나 | 나 | 나 | 냐 | 냐 | 냐 | 냐 | 냐 | 냐 |
| 느 | 느 | 느 | 느 | 느 | 느 | 내 | 내 | 내 | 내 | 내 | 내 |

● **모음이 옆에 오는 글자(음성)** 가로획을 짧게 하고 각도를 살짝 위로 올려서 그어요. 모음과는 붙으면 안 돼요.

| 너 | 너 | 너 | 너 | 너 | 너 | 녀 | 녀 | 녀 | 녀 | 녀 | 녀 |
| 네 | 네 | 네 | 네 | 네 | 네 | 녜 | 녜 | 녜 | 녜 | 녜 | 녜 |

● **모음이 아래에 오는 글자** 세로획을 아주 약간 왼쪽으로 가게 해 주고, 가로획은 아주 약간 위쪽으로 올려 주세요. 길이는 세로획보다 가로획이 더 길도록 그어서 전체적으로 납작한 느낌이 들도록 해 줘요.

● **이중모음을 사용하는 글자** 모음이 아래로 오는 글자와 비슷하게 쓰되 크기는 조금 작게, 위치도 왼쪽 위에 위치하도록 해 주세요.

● **ㄴ을 받침으로 사용하는 글자** 모서리는 둥글게 곡선으로 그어 주세요.

✏️ **ㄷ 따라 쓰기**

● **모음이 옆에 오는 글자(양성)** 위아래 각 가로획의 각도는 직각에 가깝게 하고, 아래의 가로획은 길게 그어 모음에 붙여 주세요.

● **모음이 옆에 오는 글자(음성)** 양성과는 다르게 아래의 가로획을 약간 짧게 하고 각도도 살짝 위로 올린다는 느낌으로 마무리하면 돼요. 모음에는 붙이지 말구요.

더 더 더 더 더 더 뎌 뎌 뎌 뎌 뎌 뎌
데 데 데 데 데 데 뎨 뎨 뎨 뎨 뎨 뎨

● **모음이 아래에 오는 글자** 세로획의 길이를 조금 짧게 해서 약간 납작한 느낌이 들도록 하고, 위아래 가로획의 길이는 동일하게 해 줘요.

도 도 도 도 도 도 됴 됴 됴 됴 됴 됴
두 두 두 두 두 두 듀 듀 듀 듀 듀 듀
드 드 드 드 드 드

● **이중모음을 사용하는 글자** 이중모음은 작게, 이제 알고 계시죠? 위아래의 가로획 모두 짧게 그어 주세요.

되 되 되 되 되 되 되 되 되 되 되 되
돼 돼 돼 돼 돼 돼 둬 둬 둬 둬 둬 둬
둬 둬 둬 둬 둬 둬 뒤 뒤 뒤 뒤 뒤 뒤

● **ㄷ을 받침으로 사용하는 글자** 모음이 아래로 올 때와 거의 비슷해요. 다만 아래쪽 가로획을 그을 때 각진 부분이 약간 둥글다는 느낌이 들도록 꺾어 주세요.

닫 닫 닫 닫 닫 닫 묻 묻 묻 묻 묻 묻
딛 딛 딛 딛 딛 딛 돋 돋 돋 돋 돋 돋

✏️ ㄹ 따라 쓰기

● **모음이 옆에 오는 글자(양성)** ㄷ 위에 아주 작은 ㄱ을 얹는다는 느낌으로 써 주세요. 각각의 세로획은 직각이 되도록 하고, 가장 아래의 가로획은 ㄷ과 마찬가지로 자음에 붙여요.

● **모음이 옆에 오는 글자(음성)** 역시 ㄷ과 비슷한 방식이에요. 양성일 때와 같은 방식으로 쓰되 가장 아래의 가로획을 조금 짧게 해서 모음과 떨어지게 하고 각도도 살짝 위로 올려 주세요.

● **모음이 아래에 오는 글자** 세로획의 길이를 조금만 짧게 해서 약간 납작한 듯한 느낌으로 써 주세요.

로	로	로	로	로	로	료	료	료	료	료	료
루	루	루	루	루	루	류	류	류	류	류	류
르	르	르	르	르	르						

● **이중모음을 사용하는 글자** 모음이 아래로 오는 글자와 유사해요. 크기만 조금 작게!

뢰	뢰	뢰	뢰	뢰	뢰	뢰	뢰	뢰	뢰	뢰	뢰
뤄	뤄	뤄	뤄	뤄	뤄	뤠	뤠	뤠	뤠	뤠	뤠
뤼	뤼	뤼	뤼	뤼	뤼						

● ㄹ을 받침으로 사용하는 글자 모음이 아래로 올 때와 거의 같아요. 아래 '룰'을 보면 알 수 있겠죠?

ㅁ 따라 쓰기

● **모음이 옆에 오는 글자** ㅁ은 순서가 중요해요. 좌측 세로획을 곧게 긋고 위쪽 가로획부터 ㄱ을 그리듯이, 마지막으로 아래쪽 가로획을 그어 마무리해 주세요. 정사각형 모양으로 각 획은 직각에 가깝게 그어요.

마	마	마	마	마	마	먀	먀	먀	먀	먀	먀
머	머	머	머	머	머	며	며	며	며	며	며
미	미	미	미	미	미	매	매	매	매	매	매
매	매	매	매	매	매	메	메	메	메	메	메
몌	몌	몌	몌	몌	몌						

● **모음이 아래에 오는 글자** 역시 같은 순서로 획을 그어요. ㅁ이 글자의 정중앙에 오도록 써요.

모	모	모	모	모	모	묘	묘	묘	묘	묘	묘
무	무	무	무	무	무	뮤	뮤	뮤	뮤	뮤	뮤
므	므	므	므	므	므						

● **이중모음을 사용하는 글자** 이중모음은 크기를 약간 작게, 이제 알겠죠? 기본은 '마'의 ㅁ과 똑같이 쓰고 위치는 왼쪽 위로 가도록 해요.

뫄	뫄	뫄	뫄	뫄	뫄	뫼	뫼	뫼	뫼	뫼	뫼
뭐	뭐	뭐	뭐	뭐	뭐	뭬	뭬	뭬	뭬	뭬	뭬
뮈	뮈	뮈	뮈	뮈	뮈						

● **ㅁ을 받침으로 사용하는 글자** ㅁ의 크기가 너무 커지지 않게만 조심해 주세요. 모양은 모음이 아래로 올 때와 거의 같아요.

맘	맘	맘	맘	맘	맘	둠	둠	둠	둠	둠	둠
웜	웜	웜	웜	웜	웜	몸	몸	몸	몸	몸	몸

✏️ **ㅂ 따라 쓰기**

● **모음이 옆에 오는 글자** 왼쪽부터 세로획을 먼저 쓰고, 오른쪽 세로획, 위쪽 가로획, 아래쪽 가로획 순으로 써 주세요. 왼쪽 세로획은 약간 짧게 쓰고, 위쪽 가로획은 오른쪽 세로획의 중간에 오도록 해요.

바	바	바	바	바	바	바	바	바	바	바	바
버	버	버	버	버	버	벼	벼	벼	벼	벼	벼
비	비	비	비	비	비	배	배	배	배	배	배
베	베	베	베	베	베	볘	볘	볘	볘	볘	볘

● **모음이 아래에 오는 글자** 모음이 옆에 올 때보다 가로획을 아주 조금 길게 그어서 가로로 조금 넓게 써 주세요.

보	보	보	보	보	보	뵤	뵤	뵤	뵤	뵤	뵤
부	부	부	부	부	부	뷰	뷰	뷰	뷰	뷰	뷰
브	브	브	브	브	브						

● **이중모음을 사용하는 글자** 크기와 위치에 신경 써서 써 주세요. 순서는 똑같이!

봐	봐	봐	봐	봐	봐	뵈	뵈	뵈	뵈	뵈	뵈
봬	봬	봬	봬	봬	봬	붜	붜	붜	붜	붜	붜
붸	붸	붸	붸	붸	붸	뷔	뷔	뷔	뷔	뷔	뷔

● **ㅂ을 받침으로 사용하는 글자** 세로획은 조금 짧다는 느낌으로 그어요.

| 밥 | 밥 | 밥 | 밥 | 밥 | 밥 | 룝 | 룝 | 룝 | 룝 | 룝 | 룝 |
| 쉽 | 쉽 | 쉽 | 쉽 | 쉽 | 쉽 | 뷥 | 뷥 | 뷥 | 뷥 | 뷥 | 뷥 |

✎ ㅅ 따라 쓰기

● **모음이 옆에 오는 글자(양성)** 왼쪽 첫 획은 사선으로 길게, 오른쪽 획은 왼쪽 획의 중간에서 시작해 짧게 그어 주세요.

사	사	사	사	사	사	샤	샤	샤	샤	샤	샤
시	시	시	시	시	시	새	새	새	새	새	새
셔	셔	셔	셔	셔	셔						

● **모음이 옆에 오는 글자(음성)** 순서는 양성과 같되 왼쪽 획을 조금 짧게 긋고 오른쪽 획을 아래 방향으로 더 내려 왼쪽 획보다 더 밑에서 끝나도록 그어 주세요.

● **모음이 아래에 오는 글자** ㅅ의 중앙이 글자의 가운데로 오도록 하고 각도는 크게 해서 납작한 느낌이 들도록 해요.

● **이중모음을 사용하는 글자** 모음이 아래로 올 때와 비슷한 모양으로 조금 작게, 왼쪽 위에 위치하도록 써 줘요.

● **ㅅ을 받침으로 사용하는 글자** 모음이 옆에 올 때는 '사'의 ㅅ과 비슷한 모양으로 쓰되 두 획이 같은 높이에서 끝나도록 해주고 모음이 아래로 올 때는 '소'의 ㅅ처럼 납작하게 써요.

ㅇ 따라 쓰기

● **모음이 옆에 오는 글자** 모음의 세로획을 기준으로 중간에 위치하도록 하고, 크기가 너무 크거나 작지 않게 신경 써 주세요.

아	아	아	아	아	아	야	야	야	야	야	야
어	어	어	어	어	어	여	여	여	여	여	여
이	이	이	이	이	이	애	애	애	애	애	애
얘	얘	얘	얘	얘	얘	에	에	에	에	에	에
예	예	예	예	예	예						

● **모음이 아래에 오는 글자** 역시 모음을 기준으로 정 중앙에 오도록 하고, 원형이 어그러지지 않도록 조심해요.

오	오	오	오	오	오	요	요	요	요	요	요
우	우	우	우	우	우	유	유	유	유	유	유
으	으	으	으	으	으						

● **이중모음을 사용하는 글자** 크기는 조금 작게, 위치는 왼쪽 위로 가도록 해요.

와	와	와	와	와	와	외	외	외	외	외	외
왜	왜	왜	왜	왜	왜	워	워	워	워	워	워
웨	웨	웨	웨	웨	웨	위	위	위	위	위	위

● **ㅇ을 받침으로 사용하는 글자** 모음이 옆에 올 때는 자음과 모음의 사이를 기준으로, 모음이 아래로 올 때는 글자의 정중앙에 오도록 해 주세요.

ㅈ 따라 쓰기

● **모음이 옆에 오는 글자(양성)** 기본 모양은 ㅅ 위에 가로획이 얹힌 형태라고 생각하면 돼요. 가로획을 먼저 긋고 왼쪽 사선은 길게 빼서 가로획보다 왼쪽으로 더 나가도록, 오른쪽 사선은 짧게 마무리해요.

● **모음이 옆에 오는 글자(음성)** 역시 ㅅ과 비슷하게 오른쪽 사선을 더 아래로 내리고 왼쪽 사선보다 낮은 곳까지 길게 내려 써요.

| 저 | 저 | 저 | 저 | 저 | 저 | 져 | 져 | 져 | 져 | 져 | 져 |
| 제 | 제 | 제 | 제 | 제 | 제 | 졔 | 졔 | 졔 | 졔 | 졔 | 졔 |

● **모음이 아래에 오는 글자** ㅈ의 중앙이 글자의 가운데에 오도록 하고 각을 넓게 해서 납작한 느낌이 들도록 써 주세요. 가로획과 양쪽 사선의 길이가 비슷하게 되도록 해요.

조	조	조	조	조	조	죠	죠	죠	죠	죠	죠
주	주	주	주	주	주	쥬	쥬	쥬	쥬	쥬	쥬
ㅈ	ㅈ	ㅈ	ㅈ	ㅈ	ㅈ						

● **이중모음을 사용하는 글자** 모음이 아래로 올 때와 비슷해요. 약간 작게, 왼쪽 위에 위치하도록. 알고 있죠?

● **ㅈ을 받침으로 사용하는 글자** 모음이 아래로 올 때와 비슷하게 써 주세요.

✏️ ㅊ 따라 쓰기

● **모음이 옆에 오는 글자(양성)** 기본적으로는 ㅈ 위에 짧은 사선을 하나 얹었다고 생각하면 돼요. 맨 위의 사선은 좌상단에서 우하단으로 짧게 그어 주고 가로획 아래 왼쪽 사선은 길게, 오른쪽 사선은 짧게 써요.

| 차 | 차 | 차 | 차 | 차 | 차 | 챠 | 챠 | 챠 | 챠 | 챠 | 챠 |
| 치 | 치 | 치 | 치 | 치 | 치 | 채 | 채 | 채 | 채 | 채 | 채 |

● **모음이 옆에 오는 글자(음성)** 역시 ㅈ과 마찬가지로 오른쪽 사선을 조금 더 아래쪽으로, 길게 써 주세요.

| 처 | 처 | 처 | 처 | 처 | 처 | 쳐 | 쳐 | 쳐 | 쳐 | 쳐 | 쳐 |
| 체 | 체 | 체 | 체 | 체 | 체 | 쳬 | 쳬 | 쳬 | 쳬 | 쳬 | 쳬 |

● **모음이 아래에 오는 글자** 각도를 넓게 해서 납작하게 써 주세요. 위쪽 사선은 조금 크다 싶은 느낌이 들도록 쓰되 전체적인 크기를 고려해야겠죠?

초 초 초 초 초 초 쵸 쵸 쵸 쵸 쵸 쵸
추 추 추 추 추 추 츄 츄 츄 츄 츄 츄
츠 츠 츠 츠 츠 츠

● **이중모음을 사용하는 글자** 모음이 아래로 올 때와 비슷해요. 크기는 약간 작게, 위치는 왼쪽 상단에 위치하도록 써요.

촤 촤 촤 촤 촤 촤 최 최 최 최 최 최
춰 춰 춰 춰 춰 춰 췌 췌 췌 췌 췌 췌
취 취 취 취 취 취

● **ㅊ을 받침으로 사용하는 글자** 양쪽 사선의 각도와 길이에 신경 쓰고, 맨 위 사선은 떨어지는 각이 크지 않도록 조금 눕혀서 써 주세요.

갗 갗 갗 갗 갗 갗 꽃 꽃 꽃 꽃 꽃 꽃
윷 윷 윷 윷 윷 윷 쫓 쫓 쫓 쫓 쫓 쫓

ㅋ 따라 쓰기

● **모음이 옆에 오는 글자** 기본 모양은 ㄱ과 같아요. 세로획은 사선이라는 느낌으로 그어 주고, 두 번째 가로획은 첫 번째보다 약간 길다는 느낌이 들도록 그어 주세요.

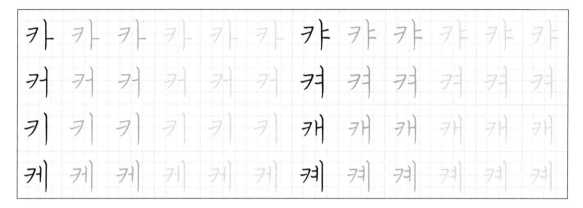

● **모음이 아래에 오는 글자(양성)** 세로획은 직각으로 내려 긋고, 두 번째 가로획은 첫 번째와 비슷한 길이로 그어요. 두 번째 가로획이 세로획과 떨어져 있지만 붙여서 써도 괜찮아요.

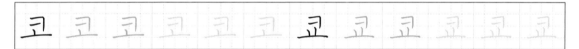

● **모음이 아래에 오는 글자(음성)** 세로획을 약간 사선으로 그어요. 두 번째 가로획이 첫 번째보다 약간 더 왼쪽으로 길게 나와요.

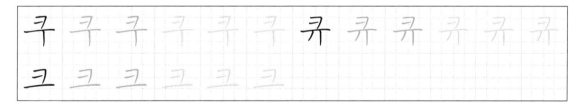

● **이중모음을 사용하는 글자** 왼쪽 위에 너무 크지 않은 크기로 써 주세요.

● **ㅋ을 받침으로 사용하는 글자** ㅋ을 받침으로 사용하는 글자가 많지는 않죠? 세로획은 직각으로 그어 주고 두 번째 가로획이 세로획의 위쪽에서 만나도록 그어 주세요.

녘 녘 녘 녘 녘 녘 녘

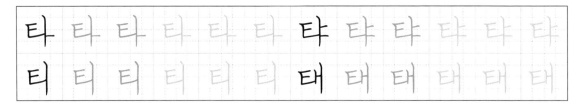

ㅌ 따라 쓰기

● **모음이 옆에 오는 글자(양성)** 역시 기본 모양은 ㄷ과 비슷해요. 획이 만나는 부분은 직각으로 그어 주고 중간 가로획은 맨 위의 가로획과 같은 길이로 그어 줘요. 가장 아래의 가로획은 모음에 닿도록 해요.

타 타 타 타 타 타 타 타 타 타 타 타
티 티 티 티 티 티 태 태 태 태 태 태

● **모음이 옆에 오는 글자(음성)** 아래쪽 가로획을 약간 위쪽으로 들어 올려 짧게 그어서 모음과 닿지 않도록 해요.

터 터 터 터 터 터 텨 텨 텨 텨 텨 텨
테 테 테 테 테 테 톄 톄 톄 톄 톄 톄

● **모음이 아래에 오는 글자** 모든 가로획의 길이가 비슷하도록 써 줘요. 세로획을 너무 길지 않게 긋는 것 잊지 말아요.

토 토 토 토 토 토 툐 툐 툐 툐 툐 툐
투 투 투 투 투 투 튜 튜 튜 튜 튜 튜
트 트 트 트 트 트

● **이중모음을 사용하는 글자** 모음이 아래로 올 때와 모양은 같아요. 왼쪽 위에, 약간 작게 써 주세요.

퇴	퇴	퇴	퇴	퇴	퇴	퇴	퇴	퇴	퇴	퇴	퇴
퇘	퇘	퇘	퇘	퇘	퇘	퉈	퉈	퉈	퉈	퉈	퉈
퉤	퉤	퉤	퉤	퉤	퉤	퉈	퉈	퉈	퉈	퉈	퉈

● **ㅌ을 받침으로 사용하는 글자** 마찬가지로 모음이 아래로 올 때와 같은 모양으로 써 주세요.

| 밭 | 밭 | 밭 | 밭 | 밭 | 밭 | 붙 | 붙 | 붙 | 붙 | 붙 | 붙 |
| 밑 | 밑 | 밑 | 밑 | 밑 | 밑 | 뭍 | 뭍 | 뭍 | 뭍 | 뭍 | 뭍 |

✎ **ㅍ 따라 쓰기**

● **모음이 옆에 오는 글자(양성)** 첫 번째 가로획을 짧게 쓰고 세로획 두 개는 이것과 조금 떨어뜨려서 써요. 마지막 가로획은 첫 번째보다 두 배 정도 길게 그어 모음에 붙여 주세요.

| 파 | 파 | 파 | 파 | 파 | 파 | 파 | 파 | 파 | 파 | 파 | 파 |
| 피 | 피 | 피 | 피 | 피 | 피 | 패 | 패 | 패 | 패 | 패 | 패 |

● **모음이 옆에 오는 글자(음성)** 세로획까지는 양성모음일 때와 똑같이 쓰고, 마지막 가로획을 첫 번째 가로획보다 약간만 길게 쓰되 모음에는 붙지 않도록 해요.

| 퍼 | 퍼 | 퍼 | 퍼 | 퍼 | 퍼 | 퍼 | 퍼 | 퍼 | 퍼 | 퍼 | 퍼 |
| 페 | 페 | 페 | 페 | 페 | 페 | 펴 | 펴 | 펴 | 펴 | 펴 | 펴 |

● **모음이 아래에 오는 글자** 아래쪽 가로획이 글자의 정중앙에 위치하도록 하고, 각각의 획은 모두 비슷한 길이로 그어서 정사각형 같은 느낌이 들도록 써 주세요.

● **이중모음을 사용하는 글자** 모양은 모음이 아래로 올 때와 같아요. 왼쪽 위에 조금 작게 써 주세요.

● **ㅍ을 받침으로 사용하는 글자** 모음이 아래로 올 때와 비슷한 모양이에요. 아래쪽 가로획을 위쪽 가로획보다 약간만 길게 그어요.

ㅎ 따라 쓰기

● **모음이 옆에 오는 글자** 맨 위의 사선보다 그 아래의 가로획을 더 길게 쓰고 ㅇ은 너무 크지 않게 써요.

하	하	하	하	하	하	야	야	야	야	야	야
어	어	어	어	어	어	혀	혀	혀	혀	혀	혀
히	히	히	히	히	히	해	해	해	해	해	해
헤	헤	헤	헤	헤	헤	혜	혜	혜	혜	혜	혜

● **모음이 아래에 오는 글자** 모양은 모음이 옆에 올 때와 같아요. ㅎ의 ㅇ이 글자의 정중앙에 위치하도록 해 주세요.

호	호	호	호	호	호	효	효	효	효	효	효
후	후	후	후	후	후	휴	휴	휴	휴	휴	휴
흐	흐	흐	흐	흐							

● **이중모음을 사용하는 글자** 모양은 똑같이, 왼쪽 위에 너무 크지 않은 크기로 써요.

화	화	화	화	화	화	회	회	회	회	회	회
홰	화	화	화	화	화	훠	훠	훠	훠	훠	훠
훼	훼	훼	훼	훼	훼	휘	휘	휘	휘	휘	휘

● **ㅎ을 받침으로 사용하는 글자** 모양에 큰 변화는 없지만 ㅊ을 쓸 때와 마찬가지로 위쪽 사선을 조금 짧게 하고 떨어지는 각이 크지 않게 눕혀서 써 주세요.

낳	낳	낳	낳	낳	낳	놓	놓	놓	놓	놓	놓

국어의 된소리는 ㄲ, ㄸ, ㅃ, ㅆ, ㅉ 총 다섯 개가 있어요. 자모음 쓰기를 잘 기억하고 된소리를 써 봐요.

까	까	까	까	까	까	깨	깨	깨	깨	깨	깨
꼬	꼬	꼬	꼬	꼬	꼬	꾸	꾸	꾸	꾸	꾸	꾸
꽈	꽈	꽈	꽈	꽈	꽈	끄	끄	끄	끄	끄	끄
따	따	따	따	따	따	떼	떼	떼	떼	떼	떼
또	또	또	또	또	또	뚜	뚜	뚜	뚜	뚜	뚜
똬	똬	똬	똬	똬	똬	뜨	뜨	뜨	뜨	뜨	뜨
빠	빠	빠	빠	빠	빠	빼	빼	빼	빼	빼	빼
뽀	뽀	뽀	뽀	뽀	뽀	뿌	뿌	뿌	뿌	뿌	뿌
뽜	뽜	뽜	뽜	뽜	뽜	쁘	쁘	쁘	쁘	쁘	쁘
싸	싸	싸	싸	싸	싸	쌔	쌔	쌔	쌔	쌔	쌔
쏘	쏘	쏘	쏘	쏘	쏘	쑤	쑤	쑤	쑤	쑤	쑤
쏴	쏴	쏴	쏴	쏴	쏴	쓰	쓰	쓰	쓰	쓰	쓰
짜	짜	짜	짜	짜	짜	쭈	쭈	쭈	쭈	쭈	쭈
쪼	쪼	쪼	쪼	쪼	쪼	째	째	째	째	째	째
쫘	쫘	쫘	쫘	쫘	쫘	쯔	쯔	쯔	쯔	쯔	쯔

삼단계 겹받침·쌍받침, 따라 쓰기

겹받침은 받침의 자리에 서로 다른 자음이 두 개씩 들어간 것을 말해요. 국어에는 총 11개의 겹받침과 2개의 쌍받침이 있어요. 받침이 되는 두 개의 자음은 서로 겹치지 않을 정도로만 가까이 붙여서 쓰고, 보통 왼쪽에 위치한 자음을 오른쪽의 자음보다 약간 작게 쓰는 경우가 많아요.

값	값	값	값	값	값	곬	곬	곬	곬	곬	곬
넓	넓	넓	넓	넓	넓	늙	늙	늙	늙	늙	늙
닭	닭	닭	닭	닭	닭	덟	덟	덟	덟	덟	덟
맑	맑	맑	맑	맑	맑	많	많	많	많	많	많
못	못	못	못	못	못	묾	묾	묾	묾	묾	묾
밟	밟	밟	밟	밟	밟	삯	삯	삯	삯	삯	삯
삶	삶	삶	삶	삶	삶	앉	앉	앉	앉	앉	앉
앓	앓	앓	앓	앓	앓	없	없	없	없	없	없
옮	옮	옮	옮	옮	옮	읊	읊	읊	읊	읊	읊
젊	젊	젊	젊	젊	젊	핥	핥	핥	핥	핥	핥
흙	흙	흙	흙	흙	흙	뚫	뚫	뚫	뚫	뚫	뚫
묶	묶	묶	묶	묶	묶	볶	볶	볶	볶	볶	볶
었	었	었	었	었	었	깎	깎	깎	깎	깎	깎
짰	짰	짰	짰	짰	짰	했	했	했	했	했	했

사단계 단어, 따라 쓰기

지루할 수 있는 한 글자 쓰기를 잘 마무리하셨군요! 이제 실제 단어를 써 보면서 새 글씨체를 손에 익혀 볼까요? 평소 틀리기 쉬운 단어들을 모아 구성했어요. 천천히 따라 쓰면서 자연스럽게 어휘력도 늘려봅시다.

● **금세** '지금, 바로'를 의미하는 금세는 '금시에'가 줄어든 말이에요. '금새'로 잘못 쓸 때가 많죠?

금 세	금 세	금 세	금 세	금 세
금 세	금 세	금 세	금 세	금 세

● **귀띔** 상대가 눈치로 알아채도록 미리 슬그머니 일깨워 준다는 의미죠. '귀뜸'은 틀린 말이에요.

귀 띔	귀 띔	귀 띔	귀 띔	귀 띔
귀 띔	귀 띔	귀 띔	귀 띔	귀 띔

● **날염** 천에 염색을 하는 것을 말하죠? '나염'으로 잘못 알고 있는 경우가 많아요.

날 염	날 염	날 염	날 염	날 염
날 염	날 염	날 염	날 염	날 염

● **눈곱** 눈에서 나오는 진득진득한 액 또는 그것이 말라붙은 것을 뜻해요. '눈꼽'과 헷갈리지 말아요.

눈 곱	눈 곱	눈 곱	눈 곱	눈 곱
눈 곱	눈 곱	눈 곱	눈 곱	눈 곱

● **닭달** 남을 윽박질러서 단단히 혼내는 일을 '닭달한다'고 하죠. '닥달'로 쓰는 경우가 흔해요.

| 닭 | 달 | 닭 | 달 | 닭 | 달 | 닭 | 달 |
| 닭 | 달 | 닭 | 달 | 닭 | 달 | 닭 | 달 |

● **덩굴** 길게 뻗어서 다른 물건을 감기도 하는 식물의 줄기. '넝쿨'로 쓰기도 해요. 하지만 이 둘을 섞어서 '덩쿨'이라고 쓰면 틀린 표기예요.

| 덩 | 굴 | 덩 | 굴 | 덩 | 굴 | 덩 | 굴 |
| 덩 | 굴 | 덩 | 굴 | 덩 | 굴 | 덩 | 굴 |

● **며칠** 날짜나 남은 기한을 이야기할 때 많이 쓰는 단어죠? 헷갈리지 않으려면 '몇 일'로 쓰는 경우는 아예 없다는 것만 기억하면 돼요.

| 며 | 칠 | 며 | 칠 | 며 | 칠 | 며 | 칠 |
| 며 | 칠 | 며 | 칠 | 며 | 칠 | 며 | 칠 |

● **부기** 전날 라면을 먹고 자거나 하면 다음 날 아침에 '부기가 있다'고 하죠? '붓기'는 틀린 말이에요.

| 부 | 기 | 부 | 기 | 부 | 기 | 부 | 기 |
| 부 | 기 | 부 | 기 | 부 | 기 | 부 | 기 |

● **사달** '사고나 탈'을 뜻하는 단어는 '사달'이에요. '사단'으로 잘못 사용하기 쉽지요.

| 사 | 달 | 사 | 달 | 사 | 달 | 사 | 달 |
| 사 | 달 | 사 | 달 | 사 | 달 | 사 | 달 |

● **설렘** 마음이 가라앉지 않고 들떠서 두근거리는 것을 말해요. 틀린 표기인 '설레임'이 많이 사용되고 있지요?

설 렘 설 렘 설 렘 설 렘 설 렘
설 렘 설 렘 설 렘 설 렘 설 렘

● **숙맥** 세상 물정을 잘 모르고 어리바리한 사람을 가리켜 숙맥이라고들 하죠. 콩과 보리를 아울러 이르는 말이에요. 이 둘을 구분하지 못할 정도로 세상 물정을 모른다는 뜻이죠. '쑥맥'이 아니랍니다.

숙 맥 숙 맥 숙 맥 숙 맥 숙 맥
숙 맥 숙 맥 숙 맥 숙 맥 숙 맥

● **시가** '시장에서 거래되는 가격'을 말해요. 횟집에서 자주 보는 단어죠? '싯가'는 잘못된 표기예요.

시 가 시 가 시 가 시 가
시 가 시 가 시 가 시 가 시 가

● **에계** 뭔가 기대에 못 미칠 정도로 작고 하찮거나 할 때 쓰는 감탄사예요. 말로는 많이 쓰지만 쓸 일은 많지 않아서 정확한 표기는 잘 모르는 경우가 많아요.

에 계 에 계 에 계 에 계
에 계 에 계 에 계 에 계 에 계

● **우레** 천둥을 뜻하는 말이죠. 한자어로 착각해서 '우뢰'로 잘못 사용할 수 있어요.

우 레 우 레 우 레 우 레 우 레
우 레 우 레 우 레 우 레 우 레

● **원체** '본래부터', '두드러지게 아주'라는 의미죠. '원채'로 헷갈리기가 원체 쉬워서 조심해야 해요.

● **자국** 다른 물건이 닿거나 묻어서 생긴 모양을 자국이라고 하죠? '발자욱'처럼 '자욱'으로 쓰는 경우도 많은데 사실은 틀린 단어랍니다.

● **찰나** 아주 짧은 시간을 말하죠? 불교에서 온 말로 10억분의 1초 정도라고 해요. '찰라'로 잘못 쓰기 쉬워요.

● **천생** 하늘로부터 타고났다는 뜻으로 성격이나 직업 적성 등을 표현할 때 많이 써요. 보통은 '천상 여자다'라는 식으로 잘 못 쓰죠.

● **천장** 지붕의 안쪽, 방의 윗면 등을 말하죠. 많이 헷갈려 사용하는 '천정'은 '타고난 성품'을 말하는, 전혀 다른 말이에요.

● **체불** 지급하여야 할 것을 지급하지 못하고 미루는 것. 월급이 체불되면 정말 화가 나겠죠? '임금 채불'은 잘못된 단어랍니다.

| 쳬 | 불 | 쳬 | 불 | 쳬 | 불 | 쳬 | 불 | 쳬 | 불 |
| 쳬 | 불 | 쳬 | 불 | 쳬 | 불 | 쳬 | 불 | 쳬 | 불 |

● **가랑이** 다리 사이처럼 몸에서 끝이 갈라져 두 갈래로 벌어진 부분을 가랑이라고 해요. '가랭이'가 조금 더 입에 붙지만 사실은 틀린 단어랍니다.

| 가 | 랑 | 이 | 가 | 랑 | 이 | 가 | 랑 | 이 |
| 가 | 랑 | 이 | 가 | 랑 | 이 | 가 | 랑 | 이 |

● **개방정** 온갖 점잖지 못한 말이나 행동을 낮잡아서 이르는 말은 '깨방정'이 아니라 '개방정'이에요.

| 개 | 방 | 정 | 개 | 방 | 정 | 개 | 방 | 정 |
| 개 | 방 | 정 | 개 | 방 | 정 | 개 | 방 | 정 |

● **게거품** 몹시 흥분하거나 괴로울 때 입에서 나오는 거품 같은 침을 말해요. 게들이 내는 거품과 비슷한 모양이라서 이렇게 불러요. 그러니까 '개거품'은 잘못된 말이겠지요?

| 게 | 거 | 품 | 게 | 거 | 품 | 게 | 거 | 품 |
| 게 | 거 | 품 | 게 | 거 | 품 | 게 | 거 | 품 |

● **곰장어** 먹장어를 일상적으로 곰장어라고 해요. 포장마차에서는 '꼼장어'로 잘못 쓰는 경우가 많지요. '갯장어'를 곰장어라고 부르는 경우도 있는데 이건 잘못된 사용이에요. 서로 다른 것이랍니다.

| 곰 | 장 | 어 | 곰 | 장 | 어 | 곰 | 장 | 어 |
| 곰 | 장 | 어 | 곰 | 장 | 어 | 곰 | 장 | 어 |

● **구시렁** 무엇인가 못마땅하여 군소리를 듣기 싫도록 자꾸 한다는 의미의 단어는 '구시렁거리다'예요. '궁시렁거리다'라고 많이들 사용하죠?

● **깍듯이** 예의범절을 잘 갖추는 태도를 말할 때 깍듯하다고 하죠. '깎듯이'는 잘못된 단어예요.

깍 듯 이　깍 듯 이　깍 듯 이
깍 듯 이　깍 듯 이　깍 듯 이

● **뇌졸중** 뇌에 혈액 공급이 제대로 되지 않아 여러 가지 증상을 나타내는 병이죠. 병명이 보통 '~증'으로 끝나서 '뇌졸증'으로 잘못 쓰곤 하지만 뇌졸중이 맞는 말이에요.

● **느지막** 시간이나 기한이 매우 늦는 것을 말할 때 '느지막하다'라고 해요. '느즈막이' 처럼 쓰는 것은 틀린 말이랍니다.

느 지 막　느 지 막　느 지 막
느 지 막　느 지 막　느 지 막

● **닭개장** 쇠고기 대신 닭고기를 넣어 육개장처럼 끓인 음식이에요. 닭이라서 '닭계장'이라고 잘못 쓰기 쉬워요.

닭 개 장　닭 개 장　닭 개 장
닭 개 장　닭 개 장　닭 개 장

● **돌멩이** 돌덩이보다 작은 돌들을 말해요. '돌맹이'로 틀리기 쉬워요.

돌 멩 이 돌 멩 이 돌 멩 이
돌 멩 이 돌 멩 이 돌 멩 이

● **되뇌다** 똑같은 말을 되풀이하며 말하는 것을 '되뇌다'라고 해요. 흔히 '되뇌이다'로 잘못 쓰고 있어요.

되 뇌 다 되 뇌 다 되 뇌 다
되 뇌 다 되 뇌 다 되 뇌 다

● **애당초** '일의 맨 처음'을 말해요. '애시당초'라고 많이 쓰는데 사실은 애당초가 표준어랍니다. '당초'를 강조하는 용법이에요.

애 당 초 애 당 초 애 당 초
애 당 초 애 당 초 애 당 초

● **어물쩍** 말이나 행동을 일부러 분명하게 하지 않고 적당히 넘기는 모양을 뜻하죠. '어물쩡'으로 잘못 쓰는 경우가 많은데, 고치지 않고 어물쩍 넘어가는 건 아니겠죠?

어 물 쩍 어 물 쩍 어 물 쩍
어 물 쩍 어 물 쩍 어 물 쩍

● **얼루기** 얼룩덜룩한 점이나 무늬, 그런 점이나 무늬가 있는 동물들을 말해요. 수많은 강아지들이 '얼룩이'로 살아왔을 텐데, 이름을 바꿔야 할까요?

얼 루 기 얼 루 기 얼 루 기
얼 루 기 얼 루 기 얼 루 기

● **오랜만** '오래간만'의 준말은 '오랜만'이에요. '오랫동안' 때문에 '오랫만'으로 헷갈리기 쉬워요.

● **주꾸미** 보통은 소리가 나는 대로 '쭈꾸미'로 표기하죠. 조금 어색하지만, '주꾸미'입니다.

● **짓궂다** 장난스레 남을 귀찮고 괴롭게 하는 것을 '짓궂다'고 하죠. 입으로는 많이 쓰는데, 글로는 자주 안 써서인지 '짖궂다'로 헷갈리곤 해요.

짓	궂	다	짓	궂	다	짓	궂	다
짓	궂	다	짓	궂	다	짓	궂	다

● **짜깁기** 옷의 헤진 곳 등을 '짜서 깁는' 것을 말하지만, 요즘은 영화나 글 등을 편집해 하나의 콘텐츠로 만드는 것을 더 많이 지칭하죠. '짜집기'로 틀리기 쉬워요.

짜	깁	기	짜	깁	기	짜	깁	기
짜	깁	기	짜	깁	기	짜	깁	기

● **켕기다** 마음속으로 겁이 나고 탈이 날까 불안해하는 사람에게 뭔가 켕기는 게 있는지 묻곤 하죠? '캥기다'로 헷갈리지 마세요.

켕	기	다	켕	기	다	켕	기	다
켕	기	다	켕	기	다	켕	기	다

● **판때기** 널빤지를 속되게 이르는 말을 '판때기'라고 해요. '판떼기'로 헷갈리기 쉬워요.

| 판 | 때 | 기 | 판 | 때 | 기 | 판 | 때 | 기 |
| 판 | 때 | 기 | 판 | 때 | 기 | 판 | 때 | 기 |

● **개발새발** 원래 '괴발개발'만 표준어로 인정되었지만 2011년 개발새발도 표준어로 인정되었어요. '개의 발과 새의 발'이라는 의미지요.

● **낭떠러지** 깎아지른 듯한 언덕을 말해요. 낭떠러지에서 떨어지는 건 무섭지만, 그렇다고 '낭떨어지'로 잘못 쓰지는 않도록 해요.

● **널찍하다** 마당이나 방이 꽤 넓을 때 널찍하다고 표현하죠. '넓직하다'로 잘못 쓰기 쉬워요.

| 널 | 찍 | 하 | 다 | 널 | 찍 | 하 | 다 |
| 널 | 찍 | 하 | 다 | 널 | 찍 | 하 | 다 |

● 도긴개긴 본질적으로는 비슷비슷해 견주어 볼 필요가 없는 경우를 말해요. 보통은 '도찐개찐'이라고 잘못 쓰고 있어요.

| 도 | 긴 | 개 | 긴 | 도 | 긴 | 개 | 긴 |
| 도 | 긴 | 개 | 긴 | 도 | 긴 | 개 | 긴 |

● **띄어쓰기** 글을 쓸 때 문법에 맞게 말과 말을 띄어서 쓰는 것을 말해요. '띄어쓰기'로 틀리곤 하죠.

띄 어 쓰 기 띄 어 쓰 기
띄 어 쓰 기 띄 어 쓰 기

● **빈털터리** 아무것도 가진 것이 없는 가난뱅이가 된 사람을 말하죠? 주머니를 털털 털어도 아무것도 안 나올 것 같아서 그런지 '빈털털이'로 잘못 쓰는 경우가 많아요.

빈 털 터 리 빈 털 터 리
빈 털 터 리 빈 털 터 리

● **새침데기** 새침한 성격을 지닌 사람들을 말해요. '새침떼기'로 잘못 알고 계신 분들이 많을 거예요.

새 침 데 기 새 침 데 기
새 침 데 기 새 침 데 기

● **어리바리** 정신이 또렷하지 못하거나 기운이 없어 몸을 제대로 놀리지 못하고 있는 모양을 말하죠. '어리버리'로 잘못 쓰지 않도록 주의해요.

어 리 바 리 어 리 바 리
어 리 바 리 어 리 바 리

● **어쭙잖다** 언행이 분수에 넘치거나 아주 서투르고 어설픈 사람에게 쓰는 말이에요. '어줍잖다'는 말은 이제 쓰지 말아야겠죠?

어 쭙 잖 다 어 쭙 잖 다
어 쭙 잖 다 어 쭙 잖 다

● **오두방정** 몹시 방정맞은 사람을 보고 '오두방정'을 떤다고 하죠. 잘못된 표기인 '오도방정'이 입에 잘 붙기는 해요.

오 두 방 정　오 두 방 정
오 두 방 정　오 두 방 정

● **옴짝달싹** 몸을 아주 조금 움직이는 모양이에요. 보통 '옴짝달싹 못하다'는 식으로 많이 쓰죠. '옴싹달싹'은 틀린 말이랍니다.

옴 짝 달 싹　옴 짝 달 싹
옴 짝 달 싹　옴 짝 달 싹

● **유도신문** 피의자나 증인이 무의식중에 원하는 대답을 하도록 꾀어내는 것을 말하죠. '심문'과 연관이 있어서 그런지 '유도심문'으로 잘못 쓰는 경우가 많아요.

유 도 신 문　유 도 신 문
유 도 신 문　유 도 신 문

● **으스대다** 어울리지 않게 우쭐거리면서 뽐내는 모양새를 '으스댄다'고 해요. '으시대다'로 잘못 쓰지 않도록 해요.

으 스 대 다　으 스 대 다
으 스 대 다　으 스 대 다

● **절체절명** '몸도 목숨도 다 되었다'는 의미로 어찌할 수 없는 절박한 경우를 말해요. '절대절명'은 틀린 말이랍니다.

절 체 절 명　절 체 절 명
절 체 절 명　절 체 절 명

- **주야장천** 밤낮으로 쉬지 않고 연달아서 무엇인가를 하거나 할 때 '주구장창'이라는 말을 쓰곤 하죠? 사실은 '주야장천'이 맞는 말이에요.

주 야 장 천 주 야 장 천
주 야 장 천 주 야 장 천

- **지르밟다** 위에서 내리눌러 밟는 행동을 말해요. 김소월 시인께서는 '즈려밟다'라고 틀린 표기를 사용했지만, 이런 걸 시적 허용이라고 할 수 있겠죠?

지 르 밟 다 지 르 밟 다
지 르 밟 다 지 르 밟 다

- **황당무계** 황당하고 터무니없는 말이나 상황을 접했을 때 '황당무개'하다고 하는데, 사실은 '황당무계'가 옳은 말이랍니다.

황 당 무 계 황 당 무 계
황 당 무 계 황 당 무 계

- **휘황찬란** 야근으로 만들어 낸 '휘향찬란'한 서울의 야경? 광채가 나 눈부시게 반짝이는 것을 말할 때는 '휘황찬란'하다고 해요.

휘 황 찬 란 휘 황 찬 란
휘 황 찬 란 휘 황 찬 란

- **흐리멍덩** 정신이 맑지 못하고 흐린 사람을 말할 때나 소리, 사물 등이 흐릿하여 잘 들리거나 보이지 않을 때 '흐리멍덩'하다고 해요. 부정적인 의미라 그런지 '흐리멍텅'하다고 조금 더 강한 발음을 쓰는 경우가 많지만 흐리멍텅은 틀린 말이랍니다.

흐 리 멍 덩 흐 리 멍 덩
흐 리 멍 덩 흐 리 멍 덩

오단계 문장, 따라 쓰기

자, 이제 정자체를 이용해 문장을 써 봅시다! 긴 문장이지만 아직은 빨리 쓰는 것보다는 천천히, 또박또박, 새로운 글씨체에 익숙해지는 것이 중요해요. 서로 헷갈리기 쉬운 단어들 25쌍의 뜻을 적어 가며 연습해 봐요.

● 문장은 글씨 크기를 조금 더 작게 써 볼 거예요. 본격적인 문장 쓰기에 앞서 원고지에 글을 쓰듯이 문자 쓰기를 연습해 볼까요?

리	얼	리	스	트	가		되	자	.		그	러	나		가
습	속	에	는		불	가	능	한		꿈	을		갖	자	.

● 이제 결단을 내릴 때가 되었어. vs 네 덕에 집안이 아주 결딴이 났다.

결단 : 결정적인 판단을 하거나 단정을 내림.

결단 : 결정적인 판단을 하거나 단정을 내림.

결단 : 결정적인 판단을 하거나 단정을 내림.

결딴 : 일이나 물건 따위가 아주 망가져 손쓸 수 없게 된 상태.

결딴 : 일이나 물건 따위가 아주 망가져 손쓸 수 없게 된 상태.

결딴 : 일이나 물건 따위가 아주 망가져 손쓸 수 없게 된 상태.

● 그는 100m 달리기에서 기록을 경신했다. vs 임대차계약의 기간이 만료되어 갱신해야 해.

경신 : 어떤 분야의 종전 최고치나 최저치를 깨뜨림.

경신 : 어떤 분야의 종전 최고치나 최저치를 깨뜨림.

경신 : 어떤 분야의 종전 최고치나 최저치를 깨뜨림.

갱신 : 법률관계의 존속기간이 끝났을 때 그 기간을 연장하는 일.

갱신 : 법률관계의 존속기간이 끝났을 때 그 기간을 연장하는 일.

갱신 : 법률관계의 존속기간이 끝났을 때 그 기간을 연장하는 일.

● 흥부는 놀부로 인해 갖은 곤욕을 치렀다. vs 예기치 못한 상황에 곤혹을 느꼈다.

곤욕 : 심한 모욕, 또는 참기 힘든 일.

곤욕 : 심한 모욕, 또는 참기 힘든 일.

곤욕 : 심한 모욕, 또는 참기 힘든 일.

곤혹 : 곤란한 일을 당하여 어찌할 바를 모름.

곤혹 : 곤란한 일을 당하여 어찌할 바를 모름.

곤혹 : 곤란한 일을 당하여 어찌할 바를 모름.

● 귤의 껍질로 차를 끓이면 감기예방에 좋다. vs 밥을 먹다 굴 껍데기를 씹었다.

껍질 : 물체의 겉을 싸고 있는 단단하지 않은 물질.

껍질 : 물체의 겉을 싸고 있는 단단하지 않은 물질.

껍질 : 물체의 겉을 싸고 있는 단단하지 않은 물질.

껍데기 : 달걀이나 조개 따위의 겉을 싸고 있는 단단한 물질.

껍데기 : 달걀이나 조개 따위의 겉을 싸고 있는 단단한 물질.

껍데기 : 달걀이나 조개 따위의 겉을 싸고 있는 단단한 물질.

● 그녀는 딸아이를 낳던 그 순간을 기억했다. vs 체질상 아무래도 여름보단 겨울이 낫다.

낳다 : 배 속의 아이, 새끼, 알을 몸 밖으로 내놓다.

낳다 : 배 속의 아이, 새끼, 알을 몸 밖으로 내놓다.

낳다 : 배 속의 아이, 새끼, 알을 몸 밖으로 내놓다.

낫다 : 보다 더 좋거나 앞서 있다.

낫다 : 보다 더 좋거나 앞서 있다.

낫다 : 보다 더 좋거나 앞서 있다.

● 그의 차가 지나가기엔 도로의 너비가 좁았다. vs 방의 넓이는 가구를 다 놓기 충분했다.

너비 : 평면이나 넓은 물체의 가로로 건너지른 거리.

너비 : 평면이나 넓은 물체의 가로로 건너지른 거리.

너비 : 평면이나 넓은 물체의 가로로 건너지른 거리.

넓이 : 일정한 평면에 걸쳐 있는 공간이나 범위의 크기.

넓이 : 일정한 평면에 걸쳐 있는 공간이나 범위의 크기.

넓이 : 일정한 평면에 걸쳐 있는 공간이나 범위의 크기.

● 그의 눈은 분노를 띠고 있었다. vs 그 옷은 눈에 너무 띈다.

띠다 : 감정이나 기운 따위를 나타내다.

띠다 : 감정이나 기운 따위를 나타내다.

띠다 : 감정이나 기운 따위를 나타내다.

띄다 : 눈에 보인다는 뜻의 '뜨이다'의 준말.

띄다 : 눈에 보인다는 뜻의 '뜨이다'의 준말.

띄다 : 눈에 보인다는 뜻의 '뜨이다'의 준말.

● 요리를 하다 손을 베었어. vs 옷에 습기가 배서 냄새가 나.

베다 : 날이 있는 연장 따위로 무엇을 끊거나 자르거나 가르다.

베다 : 날이 있는 연장 따위로 무엇을 끊거나 자르거나 가르다.

베다 : 날이 있는 연장 따위로 무엇을 끊거나 자르거나 가르다.

배다 : 스며들거나 스며 나오다.

배다 : 스며들거나 스며 나오다.

배다 : 스며들거나 스며 나오다.

● 이 이야기의 유래를 찾아보고 있어. vs 유례없는 사태가 일어났다.

유래 : 사물이나 일이 생겨남, 또는 그 사물이나 일이 생겨난 바.

유래 : 사물이나 일이 생겨남, 또는 그 사물이나 일이 생겨난 바.

유래 : 사물이나 일이 생겨남, 또는 그 사물이나 일이 생겨난 바.

유례 : 같거나 비슷한 예, 전례.

유례 : 같거나 비슷한 예, 전례.

유례 : 같거나 비슷한 예, 전례.

● 그는 사고에 대한 일체의 책임을 지기로 했다. vs 출입을 일절 금하고 있다.

일체 : 모든 것을 다, 전부 또는 완전히.

일체 : 모든 것을 다, 전부 또는 완전히.

일체 : 모든 것을 다, 전부 또는 완전히.

일절 : 아주, 전혀, 절대로, 흔히 어떤 일을 하지 않을 때에 쓰는 말.

일절 : 아주, 전혀, 절대로, 흔히 어떤 일을 하지 않을 때에 쓰는 말.

일절 : 아주, 전혀, 절대로, 흔히 어떤 일을 하지 않을 때에 쓰는 말.

● 이번 상품의 재고가 너무 많아. vs 생산성을 제고해야 한다.

재고 : 창고 따위에 쌓여 있음. 또는 그러한 물건.

재고 : 창고 따위에 쌓여 있음. 또는 그러한 물건.

재고 : 창고 따위에 쌓여 있음. 또는 그러한 물건.

제고 : 쳐들어 높임. 제고 : 쳐들어 높임.

제고 : 쳐들어 높임. 제고 : 쳐들어 높임.

제고 : 쳐들어 높임. 제고 : 쳐들어 높임.

● 전기 요금을 체납해 주의를 받았다. vs 어제 제안한 안건이 임원진에 채납되었다.

체납 : 세금 따위를 기한까지 내지 못하여 밀림.

체납 : 세금 따위를 기한까지 내지 못하여 밀림.

체납 : 세금 따위를 기한까지 내지 못하여 밀림.

채납 : 의견을 받아들임.　　　　채납 : 의견을 받아들임.

채납 : 의견을 받아들임.　　　　채납 : 의견을 받아들임.

채납 : 의견을 받아들임.　　　　채납 : 의견을 받아들임.

● 이번 행사에 누가 출연하는 거야? vs 최초의 근대적 국가의 출현이었다.

출연 : 연기, 공연, 연설 따위를 하기 위하여 무대나 연단에 나감.

출연 : 연기, 공연, 연설 따위를 하기 위하여 무대나 연단에 나감.

출연 : 연기, 공연, 연설 따위를 하기 위하여 무대나 연단에 나감.

출현 : 나타나거나 또는 나타나서 보임.

출현 : 나타나거나 또는 나타나서 보임.

출현 : 나타나거나 또는 나타나서 보임.

● 정착민들의 텃세로 어려움을 많이 겪었다. vs 참새는 대표적인 텃새이다.

텃세 : 먼저 자리 잡은 사람이 뒤의 사람에 대해 갖는 특권의식.
텃세 : 먼저 자리 잡은 사람이 뒤의 사람에 대해 갖는 특권의식.
텃세 : 먼저 자리 잡은 사람이 뒤의 사람에 대해 갖는 특권의식.

텃새 : 철을 따라 자리를 옮기지 않고 거의 한 지방에서만 사는 새.
텃새 : 철을 따라 자리를 옮기지 않고 거의 한 지방에서만 사는 새.
텃새 : 철을 따라 자리를 옮기지 않고 거의 한 지방에서만 사는 새.

● 그의 공적은 지나치게 폄하되었다. vs 그는 아무런 근거 없이 친구를 폄훼했다.

폄하 : 가치를 깎아내림.　　폄하 : 가치를 깎아내림.
폄하 : 가치를 깎아내림.　　폄하 : 가치를 깎아내림.
폄하 : 가치를 깎아내림.　　폄하 : 가치를 깎아내림.

폄훼 : 남을 깎아내려 헐뜯음.　　폄훼 : 남을 깎아내려 헐뜯음.
폄훼 : 남을 깎아내려 헐뜯음.　　폄훼 : 남을 깎아내려 헐뜯음.
폄훼 : 남을 깎아내려 헐뜯음.　　폄훼 : 남을 깎아내려 헐뜯음.

● 그의 사진을 갈가리 찢어 놓았다. vs 내년을 대비해 갈갈이를 해 두어야 해.

갈가리 : 가리가리(여러 가닥으로 갈라지거나 찢어진 모양)의 준말.

갈가리 : 가리가리(여러 가닥으로 갈라지거나 찢어진 모양)의 준말.

갈가리 : 가리가리(여러 가닥으로 갈라지거나 찢어진 모양)의 준말.

갈갈이 : 가을갈이(가을에 논밭을 미리 갈아 두는 일)의 준말.

갈갈이 : 가을갈이(가을에 논밭을 미리 갈아 두는 일)의 준말.

갈갈이 : 가을갈이(가을에 논밭을 미리 갈아 두는 일)의 준말.

● 목청을 돋우며 응원했다. vs 안경이 오래되어 도수를 돋구어야 했다.

돋우다 : 위로 끌어 올려 도드라지거나 높아지게 하다.

돋우다 : 위로 끌어 올려 도드라지거나 높아지게 하다.

돋우다 : 위로 끌어 올려 도드라지거나 높아지게 하다.

돋구다 : 안경의 도수 따위를 더 높게 하다.

돋구다 : 안경의 도수 따위를 더 높게 하다.

돋구다 : 안경의 도수 따위를 더 높게 하다.

● 모두가 그의 귀환을 바라고 있어. vs 옷이 낡아 색이 바랬다.

바라다 : 생각이나 바람대로 일이나 상태가 이루어지기를 원하다.

바라다 : 생각이나 바람대로 일이나 상태가 이루어지기를 원하다.

바라다 : 생각이나 바람대로 일이나 상태가 이루어지기를 원하다.

바래다 : 볕이나 습기를 받아 색이 변하다.

바래다 : 볕이나 습기를 받아 색이 변하다.

바래다 : 볕이나 습기를 받아 색이 변하다.

● 뜨거운 물로 솥을 부시고 계셨다. vs 낡은 솥을 부수고 계셨다.

부시다 : 그릇 따위를 씻어 깨끗하게 하다.

부시다 : 그릇 따위를 씻어 깨끗하게 하다.

부시다 : 그릇 따위를 씻어 깨끗하게 하다.

부수다 : 단단한 물체를 여러 조각이 나게 두드려 깨뜨리다.

부수다 : 단단한 물체를 여러 조각이 나게 두드려 깨뜨리다.

부수다 : 단단한 물체를 여러 조각이 나게 두드려 깨뜨리다.

● 아이를 의자 위에 앉혔다. vs 황급히 밥을 안쳤다.

앉히다 : '앉다(다른 물건이나 바닥에 몸을 올려놓다)'의 사동사.

앉히다 : '앉다(다른 물건이나 바닥에 몸을 올려놓다)'의 사동사.

앉히다 : '앉다(다른 물건이나 바닥에 몸을 올려놓다)'의 사동사.

안치다 : 밥, 떡 등을 만들기 위해 재료를 솥에 넣고 불에 올리다.

안치다 : 밥, 떡 등을 만들기 위해 재료를 솥에 넣고 불에 올리다.

안치다 : 밥, 떡 등을 만들기 위해 재료를 솥에 넣고 불에 올리다.

● 엉덩이에 주사를 놓았다. vs 나무상자를 궁둥이 밑에 깔고 앉았다.

엉덩이 : 볼기의 윗부분을 뜻한다.

엉덩이 : 볼기의 윗부분을 뜻한다.

엉덩이 : 볼기의 윗부분을 뜻한다.

궁둥이 : 앉으면 바닥에 닿는 볼기의 아랫부분.

궁둥이 : 앉으면 바닥에 닿는 볼기의 아랫부분.

궁둥이 : 앉으면 바닥에 닿는 볼기의 아랫부분.

● 그는 일찍이 부모님을 여의었다. vs 그녀는 병 때문에 얼굴이 점점 여위어 갔다.

여의다 : 부모나 사랑하는 사람이 죽어서 이별하다.

여의다 : 부모나 사랑하는 사람이 죽어서 이별하다.

여의다 : 부모나 사랑하는 사람이 죽어서 이별하다.

여위다 : 몸의 살이 빠져 파리하게 되다.

여위다 : 몸의 살이 빠져 파리하게 되다.

여위다 : 몸의 살이 빠져 파리하게 되다.

● 다리의 이음매가 갈라져 보수 작업을 시작했다. vs 가구의 이음새가 좋지 않은데?

이음매 : 두 물체를 서로 이은 자리.

이음매 : 두 물체를 서로 이은 자리.

이음매 : 두 물체를 서로 이은 자리.

이음새 : 두 물체를 이은 모양새.

이음새 : 두 물체를 이은 모양새.

이음새 : 두 물체를 이은 모양새.

● 김장김치를 담그기 위해 배추를 절였다. vs 오래 앉아 있었더니 다리가 저리다.

절이다 : 절다(푸성귀나 생선에 소금기, 식초 등이 배어들다)의 사동사.

절이다 : 절다(푸성귀나 생선에 소금기, 식초 등이 배어들다)의 사동사.

절이다 : 절다(푸성귀나 생선에 소금기, 식초 등이 배어들다)의 사동사.

저리다 : 뼈마디나 몸의 일부에 피가 잘 통하지 못해 감각이 둔하고 아리다.

저리다 : 뼈마디나 몸의 일부에 피가 잘 통하지 못해 감각이 둔하고 아리다.

저리다 : 뼈마디나 몸의 일부에 피가 잘 통하지 못해 감각이 둔하고 아리다.

● 우리 영어 선생님은 아이들을 정말 잘 가르치셔. vs 내가 가리키는 곳을 자세히 봐.

가르치다 : 지식이나 기능, 이치 따위를 깨닫게 하거나 익히게 하다.

가르치다 : 지식이나 기능, 이치 따위를 깨닫게 하거나 익히게 하다.

가르치다 : 지식이나 기능, 이치 따위를 깨닫게 하거나 익히게 하다.

가리키다 : 손가락으로 방향이나 대상을 집어서 보이거나 알리다.

가리키다 : 손가락으로 방향이나 대상을 집어서 보이거나 알리다.

가리키다 : 손가락으로 방향이나 대상을 집어서 보이거나 알리다.

연습장

교양 있는 손글씨

제이장
생활체 바로 쓰기

· ·

일단계 자모음 따라 쓰기

이단계 된소리 따라 쓰기

삼단계 겹받침 · 쌍받침 따라 쓰기

사단계 단어 따라 쓰기

오단계 문장 따라 쓰기

일단계 **자모음,** 따라 쓰기

생활체는 정자체보다 조금 더 빠르고 편하게 쓸 수 있는 동글동글한 글자예요. 가벼운 마음으로 따라 써 봐요.
기본적인 원리는 정자체와 크게 다르지 않다는 걸 기억해요!

✏ ㄱ 따라 쓰기

● 정자체보다는 각지지 않고 조금 더 동그란 느낌으로 꺾어 주세요. 자음이 옆으로 올 때는 세로획의 각을 좁게, 자음이 밑에 올 때는 수직 방향으로 그어요.

가	가	가	가	가	가	야	야	야	야	야	야
거	거	거	거	거	거	겨	겨	겨	겨	겨	겨
기	기	기	기	기	기	개	개	개	개	개	개
걔	걔	걔	걔	걔	걔	게	게	게	게	게	게
계	계	계	계	계	계	고	고	고	고	고	고
교	교	교	교	교	교	구	구	구	구	구	구
규	규	규	규	규	규	구	구	구	구	구	구
과	과	과	과	과	과	괘	괘	괘	괘	괘	괘
괴	괴	괴	괴	괴	괴	궈	궈	궈	궈	궈	궈
궤	궤	궤	궤	궤	궤	귀	귀	귀	귀	귀	귀
악	악	악	악	악	악	윽	윽	윽	윽	윽	윽
삭	삭	삭	삭	삭	삭	긱	긱	긱	긱	긱	긱

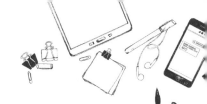

ㄴ 따라 쓰기

● 정자체와 반대로 양성모음이 옆에 올 때 가로획을 살짝 올리고, 음성모음이 옆에 올 때는 평행하게 그어요. 모음이 아래에 올 때와 이중모음, 받침일 때는 모양이 거의 같아요.

나	나	나	나	나	나	야	야	야	야	야	야
너	너	너	너	너	너	녀	녀	녀	녀	녀	녀
니	니	니	니	니	니	내	내	내	내	내	내
냬	냬	냬	냬	냬	냬	네	네	네	네	네	네
녜	녜	녜	녜	녜	녜	노	노	노	노	노	노
뇨	뇨	뇨	뇨	뇨	뇨	누	누	누	누	누	누
뉴	뉴	뉴	뉴	뉴	뉴	느	느	느	느	느	느
놔	놔	놔	놔	놔	놔	놰	놰	놰	놰	놰	놰
뇌	뇌	뇌	뇌	뇌	뇌	눠	눠	눠	눠	눠	눠
눼	눼	눼	눼	눼	눼	뉘	뉘	뉘	뉘	뉘	뉘
안	안	안	안	안	안	윤	윤	윤	윤	윤	윤
손	손	손	손	손	손	닌	닌	닌	닌	닌	닌

ㄷ 따라 쓰기

● 맨 위 가로선을 긋고 나머지는 부드럽게 이어서 그어요. 맨 위 가로획과 나머지 두 획이 조금 떨어져 있어도 개성 있는 모양이 돼요.

다	다	다	다	다	다	댜	댜	댜	댜	댜	댜
더	더	더	더	더	더	뎌	뎌	뎌	뎌	뎌	뎌
디	디	디	디	디	디	대	대	대	대	대	대
댸	댸	댸	댸	댸	댸	데	데	데	데	데	데
뎨	뎨	뎨	뎨	뎨	뎨	도	도	도	도	도	도
됴	됴	됴	됴	됴	됴	두	두	두	두	두	두
듀	듀	듀	듀	듀	듀	드	드	드	드	드	드
돠	돠	돠	돠	돠	돠	돼	돼	돼	돼	돼	돼
되	되	되	되	되	되	둬	둬	둬	둬	둬	둬
뒈	뒈	뒈	뒈	뒈	뒈	뒤	뒤	뒤	뒤	뒤	뒤
안	안	안	안	안	안	윤	윤	윤	윤	윤	윤
관	관	관	관	관	관	딤	딤	딤	딤	딤	딤

✏ ㄹ 따라 쓰기

● 정자체는 세 번에 걸쳐서 썼지만 생활체에서는 한 번에 이어서 쓰기도 해요. 편한 방식대로 연습해요.

라	라	라	라	라	라	랴	랴	랴	랴	랴	랴
러	러	러	러	러	러	려	려	려	려	려	려
리	리	리	리	리	리	래	래	래	래	래	래
래	래	래	래	래	래	레	레	레	레	레	레
례	례	례	례	례	례	로	로	로	로	로	로
료	료	료	료	료	료	루	루	루	루	루	루
류	류	류	류	류	류	르	르	르	르	르	르
롸	롸	롸	롸	롸	롸	뢔	뢔	뢔	뢔	뢔	뢔
뢰	뢰	뢰	뢰	뢰	뢰	뤄	뤄	뤄	뤄	뤄	뤄
뤠	뤠	뤠	뤠	뤠	뤠	뤼	뤼	뤼	뤼	뤼	뤼
랄	랄	랄	랄	랄	율	율	율	율	율		
좔	좔	좔	좔	좔	릴	릴	릴	릴	릴		

✏️ ㅁ 따라 쓰기

● 위쪽 가로획과 오른쪽 세로획을 부드럽게 이어서 동글동글하게 그어 주세요. 왼쪽 세로획과 아래쪽 가로획은 상대적으로 직각에 가깝게 그어요.

마	마	마	마	마	마	야	야	야	야	야	야
어	어	어	어	어	어	여	여	여	여	여	여
미	미	미	미	미	미	매	매	매	매	매	매
먀	먀	먀	먀	먀	먀	에	에	에	에	에	에
몌	몌	몌	몌	몌	몌	모	모	모	모	모	모
묘	묘	묘	묘	묘	묘	무	무	무	무	무	무
유	유	유	유	유	유	므	므	므	므	므	므
와	와	와	와	와	와	왜	왜	왜	왜	왜	왜
외	외	외	외	외	외	워	워	워	워	워	워
웨	웨	웨	웨	웨	웨	위	위	위	위	위	위
암	암	암	암	암	암	윰	윰	윰	윰	윰	윰
광	광	광	광	광	광	밈	밈	밈	밈	밈	밈

✏️ ㅂ 따라 쓰기

● 쓰는 순서는 정자체와 같아요. 다만 너무 각지지 않게, 동글동글한 느낌이 들도록 써 주세요.

바	바	바	바	바	바	뱌	뱌	뱌	뱌	뱌	뱌
버	버	버	버	버	버	벼	벼	벼	벼	벼	벼
비	비	비	비	비	비	배	배	배	배	배	배
뱨	뱨	뱨	뱨	뱨	뱨	베	베	베	베	베	베
볘	볘	볘	볘	볘	볘	보	보	보	보	보	보
뵤	뵤	뵤	뵤	뵤	뵤	부	부	부	부	부	부
뷰	뷰	뷰	뷰	뷰	뷰	브	브	브	브	브	브
봐	봐	봐	봐	봐	봐	봬	봬	봬	봬	봬	봬
뵈	뵈	뵈	뵈	뵈	뵈	붜	붜	붜	붜	붜	붜
붸	붸	붸	붸	붸	붸	뷔	뷔	뷔	뷔	뷔	뷔
압	압	압	압	압	압	눕	눕	눕	눕	눕	눕
곱	곱	곱	곱	곱	곱	빕	빕	빕	빕	빕	빕

✎ ㅅ 따라 쓰기

● 모음과 관계없이 두 사선을 비슷한 각도로 긋고, 왼쪽 사선은 직선으로 곧게 그어요. 받침으로 쓸 때는 오른쪽 사선이 중간보다 약간 더 위에서 시작하도록 해요.

사	사	사	사	사	사	샤	샤	샤	샤	샤	샤
서	서	서	서	서	서	셔	셔	셔	셔	셔	셔
시	시	시	시	시	시	새	새	새	새	새	새
섀	섀	섀	섀	섀	섀	세	세	세	세	세	세
셰	셰	셰	셰	셰	셰	소	소	소	소	소	소
쇼	쇼	쇼	쇼	쇼	쇼	수	수	수	수	수	수
슈	슈	슈	슈	슈	슈	스	스	스	스	스	스
솨	솨	솨	솨	솨	솨	쇄	쇄	쇄	쇄	쇄	쇄
쇠	쇠	쇠	쇠	쇠	쇠	숴	숴	숴	숴	숴	숴
쉐	쉐	쉐	쉐	쉐	쉐	쉬	쉬	쉬	쉬	쉬	쉬
앗	앗	앗	앗	앗	앗	윳	윳	윳	윳	윳	윳
봣	봣	봣	봣	봣	봣	싯	싯	싯	싯	싯	싯

ㅇ 따라 쓰기

● 정자체보다 약간 더 작게 써서 아기자기한 느낌이 들도록 해요.

아	아	아	아	아	아	야	야	야	야	야	야
어	어	어	어	어	어	여	여	여	여	여	여
이	이	이	이	이	이	애	애	애	애	애	애
얘	얘	얘	얘	얘	얘	에	에	에	에	에	에
예	예	예	예	예	예	오	오	오	오	오	오
요	요	요	요	요	요	우	우	우	우	우	우
유	유	유	유	유	유	으	으	으	으	으	으
와	와	와	와	와	와	왜	왜	왜	왜	왜	왜
외	외	외	외	외	외	워	워	워	워	워	워
웨	웨	웨	웨	웨	웨	위	위	위	위	위	위
앙	앙	앙	앙	앙	앙	늉	늉	늉	늉	늉	늉
왕	왕	왕	왕	왕	왕	잉	잉	잉	잉	잉	잉

✏️ ㅈ 따라 쓰기

● 가로획과 왼쪽 사선을 ㄱ을 쓸 때처럼 한 번에 이어서 써 주세요. 받침으로 사용할 때는 오른쪽 사선이 아주 조금 길어져도 좋아요.

자	자	자	자	자	자	쟈	쟈	쟈	쟈	쟈	쟈
저	저	저	저	저	저	져	져	져	져	져	져
지	지	지	지	지	지	재	재	재	재	재	재
쟤	쟤	쟤	쟤	쟤	쟤	제	제	제	제	제	제
졔	졔	졔	졔	졔	졔	조	조	조	조	조	조
죠	죠	죠	죠	죠	죠	주	주	주	주	주	주
쥬	쥬	쥬	쥬	쥬	쥬	즈	즈	즈	즈	즈	즈
좌	좌	좌	좌	좌	좌	좨	좨	좨	좨	좨	좨
죄	죄	죄	죄	죄	죄	줘	줘	줘	줘	줘	줘
줴	줴	줴	줴	줴	줴	쥐	쥐	쥐	쥐	쥐	쥐
앚	앚	앚	앚	앚	앚	숯	숯	숯	숯	숯	숯
곿	곿	곿	곿	곿	곿	짖	짖	짖	짖	짖	짖

✎ ㅊ 따라 쓰기

● ㅈ과 마찬가지로 가로획과 왼쪽 사선을 한 번에 이어서 써요. 받침으로 사용할 때의 모양도 ㅈ과 같아요.

차	차	차	차	차	차	챠	챠	챠	챠	챠	챠
처	처	처	처	처	처	쳐	쳐	쳐	쳐	쳐	쳐
치	치	치	치	치	치	채	채	채	채	채	채
채	채	채	채	채	채	체	체	체	체	체	체
쳬	쳬	쳬	쳬	쳬	쳬	초	초	초	초	초	초
쵸	쵸	쵸	쵸	쵸	쵸	추	추	추	추	추	추
츄	츄	츄	츄	츄	츄	츠	츠	츠	츠	츠	츠
좌	좌	좌	좌	좌	좌	쵀	쵀	쵀	쵀	쵀	쵀
최	최	최	최	최	최	춰	춰	춰	춰	춰	춰
췌	췌	췌	췌	췌	췌	취	취	취	취	취	취
앛	앛	앛	앛	앛	앛	윷	윷	윷	윷	윷	윷
밫	밫	밫	밫	밫	밫	칠	칠	칠	칠	칠	칠

ㅋ 따라 쓰기

● ㄱ을 쓸 때보다 가장 위의 가로획이 약간 위쪽을 향하도록 해요. 역시 동글동글한 느낌으로 쓰고, 받침으로 쓸 때를 빼고는 중앙의 가로획이 위쪽 가로획보다 조금 긴 느낌으로 써 주세요.

카	카	카	카	카	카	캬	캬	캬	캬	캬	캬
커	커	커	커	커	커	켜	켜	켜	켜	켜	켜
키	키	키	키	키	키	캐	캐	캐	캐	캐	캐
컈	컈	컈	컈	컈	컈	케	케	케	케	케	케
켸	켸	켸	켸	켸	켸	쿄	쿄	쿄	쿄	쿄	쿄
쿄	쿄	쿄	쿄	쿄	쿄	쿠	쿠	쿠	쿠	쿠	쿠
큐	큐	큐	큐	큐	큐	크	크	크	크	크	크
콰	콰	콰	콰	콰	콰	쾌	쾌	쾌	쾌	쾌	쾌
쾨	쾨	쾨	쾨	쾨	쾨	쿼	쿼	쿼	쿼	쿼	쿼
퀘	퀘	퀘	퀘	퀘	퀘	퀴	퀴	퀴	퀴	퀴	퀴
녘	녘	녘	녘	녘	녘	육	육	육	육	육	육
솎	솎	솎	솎	솎	솎	킭	킭	킭	킭	킭	킭

ㅌ 따라 쓰기

● 동글동글한 느낌이 들도록 써 주고, 받침으로 쓸 때는 글자가 사다리꼴 느낌이 나도록 가로획의 길이를 조절해요. 모음에 따라 맨 위의 가로획과 세로획을 잇지 않고 ㅊ이나 ㅎ처럼 사선 형태로 만들어도 개성 있는 글씨가 돼요.

타	타	타	타	타	타	챠	챠	챠	챠	챠	챠
터	터	터	터	터	터	텨	텨	텨	텨	텨	텨
티	티	티	티	티	티	태	태	태	태	태	태
턔	턔	턔	턔	턔	턔	테	테	테	테	테	테
톄	톄	톄	톄	톄	톄	토	토	토	토	토	토
툐	툐	툐	툐	툐	툐	투	투	투	투	투	투
튜	튜	튜	튜	튜	튜	트	트	트	트	트	트
톼	톼	톼	톼	톼	톼	퇘	퇘	퇘	퇘	퇘	퇘
퇴	퇴	퇴	퇴	퇴	퇴	퉈	퉈	퉈	퉈	퉈	퉈
퉤	퉤	퉤	퉤	퉤	퉤	튀	튀	튀	튀	튀	튀
맡	맡	맡	맡	맡	맡	높	높	높	높	높	높
끝	끝	끝	끝	끝	끝	팉	팉	팉	팉	팉	팉

✏️ ㅍ 따라 쓰기

● 자음이 옆으로 올 때는 오른쪽 세로획과 아래쪽 가로획을 서로 이어서 한 번에 그어 주세요.

파	파	파	파	파	파	퍄	퍄	퍄	퍄	퍄	퍄
퍼	퍼	퍼	퍼	퍼	퍼	펴	펴	펴	펴	펴	펴
피	피	피	피	피	피	패	패	패	패	패	패
패	패	패	패	패	패	페	페	페	페	페	페
폐	폐	폐	폐	폐	폐	포	포	포	포	포	포
표	표	표	표	표	표	푸	푸	푸	푸	푸	푸
퓨	퓨	퓨	퓨	퓨	퓨	프	프	프	프	프	프
퐈	퐈	퐈	퐈	퐈	퐈	퐤	퐤	퐤	퐤	퐤	퐤
푀	푀	푀	푀	푀	푀	풔	풔	풔	풔	풔	풔
풰	풰	풰	풰	풰	풰	퓌	퓌	퓌	퓌	퓌	퓌
앞	앞	앞	앞	앞	앞	숲	숲	숲	숲	숲	숲
왚	왚	왚	왚	왚	왚	핖	핖	핖	핖	핖	핖

✏️ ㅎ 따라 쓰기

● ㅇ을 작게 써서 아기자기한 느낌이 들도록 해요. 맨 위의 사선은 가로획과 거의 비슷한 길이로 그어 주세요.

하	하	하	하	하	하	햐	햐	햐	햐	햐	햐
허	허	허	허	허	허	혀	혀	혀	혀	혀	혀
히	히	히	히	히	히	해	해	해	해	해	해
햬	햬	햬	햬	햬	햬	헤	헤	헤	헤	헤	헤
혜	혜	혜	혜	혜	혜	호	호	호	호	호	호
효	효	효	효	효	효	후	후	후	후	후	후
휴	휴	휴	휴	휴	휴	흐	흐	흐	흐	흐	흐
화	화	화	화	화	화	홰	홰	홰	홰	홰	홰
회	회	회	회	회	회	훠	훠	훠	훠	훠	훠
훼	훼	훼	훼	훼	훼	휘	휘	휘	휘	휘	휘
낳	낳	낳	낳	낳	낳	좋	좋	좋	좋	좋	좋
땋	땋	땋	땋	땋	땋	힝	힝	힝	힝	힝	힝

된소리, 따라 쓰기

된소리 역시 조금 더 동글동글하죠? 자음을 겹쳐 써야 하니까 너무 크게 쓰지 않도록 조심해요.

까	까	까	까	까	까	깨	깨	깨	깨	깨	깨
꼬	꼬	꼬	꼬	꼬	꼬	꾸	꾸	꾸	꾸	꾸	꾸
꽈	꽈	꽈	꽈	꽈	꽈	끄	끄	끄	끄	끄	끄
따	따	따	따	따	따	때	때	때	때	때	때
또	또	또	또	또	또	뚜	뚜	뚜	뚜	뚜	뚜
똬	똬	똬	똬	똬	똬	뜨	뜨	뜨	뜨	뜨	뜨
빠	빠	빠	빠	빠	빠	뻬	뻬	뻬	뻬	뻬	뻬
뽀	뽀	뽀	뽀	뽀	뽀	뿌	뿌	뿌	뿌	뿌	뿌
뾔	뾔	뾔	뾔	뾔	뾔	쁘	쁘	쁘	쁘	쁘	쁘
싸	싸	싸	싸	싸	싸	쌔	쌔	쌔	쌔	쌔	쌔
쏘	쏘	쏘	쏘	쏘	쏘	쑤	쑤	쑤	쑤	쑤	쑤
쏴	쏴	쏴	쏴	쏴	쏴	쓰	쓰	쓰	쓰	쓰	쓰
짜	짜	짜	짜	짜	짜	쭈	쭈	쭈	쭈	쭈	쭈
쪼	쪼	쪼	쪼	쪼	쪼	째	째	째	째	째	째
쫘	쫘	쫘	쫘	쫘	쫘	쯔	쯔	쯔	쯔	쯔	쯔

삼단계 겹받침·쌍받침, 따라 쓰기

겹받침과 쌍받침, 기억하고 있죠? 왼쪽 자음을 더 작게 쓰는 것은 생활체도 동일해요. ㄴ은 다른 자음들에 비해 조금 작은 느낌으로 써 주세요.

값	값	값	값	값	값	곬	곬	곬	곬	곬	곬
넓	넓	넓	넓	넓	넓	늚	늚	늚	늚	늚	늚
닭	닭	닭	닭	닭	닭	덮	덮	덮	덮	덮	덮
맑	맑	맑	맑	맑	맑	많	많	많	많	많	많
몫	몫	몫	몫	몫	몫	묶	묶	묶	묶	묶	묶
밟	밟	밟	밟	밟	밟	샀	샀	샀	샀	샀	샀
삶	삶	삶	삶	삶	삶	앉	앉	앉	앉	앉	앉
앓	앓	앓	앓	앓	앓	없	없	없	없	없	없
옮	옮	옮	옮	옮	옮	읊	읊	읊	읊	읊	읊
젊	젊	젊	젊	젊	젊	핥	핥	핥	핥	핥	핥
흙	흙	흙	흙	흙	흙	뚫	뚫	뚫	뚫	뚫	뚫
묽	묽	묽	묽	묽	묽	볶	볶	볶	볶	볶	볶
없	없	없	없	없	없	깎	깎	깎	깎	깎	깎
짰	짰	짰	짰	짰	짰	했	했	했	했	했	했

사단계 단어, 따라 쓰기

이제 생활체로 단어 연습을 해 볼게요. 정자체에서 배웠던 단어들은 잊지 않고 있지요? 틀리기 쉬운 단어들을 쓰면서 생활체의 감각을 익혀 봐요. 외래어도 써 보면서 익혀 볼게요.

● **과녁** 활이나 총 등을 쏠 때 표적으로 만들어 놓은 물건을 말해요. '과녁'이라고 잘못 쓰곤 한답니다.

과	녁	과	녁	과	녁	과	녁	과	녁
과	녁	과	녁	과	녁	과	녁	과	녁

● **굳이** '고집을 부려 구태여'라는 뜻의 부사예요. 읽을 때 나는 소리인 '구지'라고 쓸 필요는 굳이 없지요?

굳	이	굳	이	굳	이	굳	이	굳	이
굳	이	굳	이	굳	이	굳	이	굳	이

● **눈살** '두 눈썹 사이에 잡히는 주름'을 말해요. 눈살 찌푸릴 일이 많은 요즘이죠? '눈쌀'로 틀리지 않도록 해요.

눈	살	눈	살	눈	살	눈	살	눈	살
눈	살	눈	살	눈	살	눈	살	눈	살

● **메밀** 이효석 작가의 '메밀꽃 필 무렵' 기억나시나요? 여름엔 국수로 만들어 먹곤 하죠? '모밀국수'가 아니라 '메밀국수'라고 한답니다.

메	밀	메	밀	메	밀	메	밀
메	밀	메	밀	메	밀	메	밀

● **배필** 나에게 천상배필인 사람, 만날 수 있겠죠? 부부로서의 짝을 말해요. '베필'로 잘못 쓰기 쉬우니 조심!

| 배 | 필 | 배 | 필 | 배 | 필 | 배 | 필 | 배 | 필 |
| 배 | 필 | 배 | 필 | 배 | 필 | 배 | 필 | 배 | 필 |

● **세뇌** 사람이 가지고 있던 생각, 사상 등을 다른 방향으로 바꾸게 하거나 그를 따르게 하는 것을 말해요. 무서운 일이죠? 헷갈리기 쉬운 '쇠뇌'도 무서운 무기랍니다.

● **십상** '십상팔구'의 줄임말로 열에 여덟이나 아홉 정도로 거의 예외가 없다는 의미예요. 조심하지 않으면 '쉽상'으로 틀리기 십상이에요.

● **채신** '처신'을 낮잡아 이르는 말로 세상을 살면서 가져야 할 몸가짐이나 행동을 말해요. '몸 체' 자와 관련이 있다고 생각해서 '체신'으로 틀리는 경우가 많아요.

| 채 | 신 | 채 | 신 | 채 | 신 | 채 | 신 | 채 | 신 |
| 채 | 신 | 채 | 신 | 채 | 신 | 채 | 신 | 채 | 신 |

● **파투** 화투 놀이에서 판이 무효가 되는 일을 말해요. 화투가 아니더라도 많이 쓰죠? '화토'가 아니라 '화투', '파토'가 아니라 '파투'랍니다.

파	투	파	투	파	투	파	투	파	투
파	투	파	투	파	투	파	투	파	투

● **폐해** 어떤 폐단으로 인해서 발생하는 해를 말해요. 안 좋은 폐해들, 어서 사라져야겠죠? '폐헤'로 잘못 쓰지 않도록 조심해요.

폐	해	폐	해	폐	해	폐	해	폐	해
폐	해	폐	해	폐	해	폐	해	폐	해

● **러키** Lucky. 대부분 '럭키'로 표기하고 있지요? 조금 의외이지만 '러키'가 옳은 표기랍니다. 행운의 7도 '러키 세븐'이 되겠지요?

러	키	러	키	러	키	러	키	러	키
러	키	러	키	러	키	러	키	러	키

● **루주** 영화 '물랑 루즈' 기억하시나요? 프랑스어로 '립스틱'을 뜻하는 루즈, 사실은 '루주'로 써야 옳은 표기법이랍니다.

루	주	루	주	루	주	루	주	루	주
루	주	루	주	루	주	루	주	루	주

● **배지** 옷이나 모자에 붙여서 신분을 나타내는 물건을 말해요. '뱃지'라고 쓰는 경우가 많은데, 시옷이 빠져야 해요.

배	지	배	지	배	지	배	지	배	지
배	지	배	지	배	지	배	지	배	지

● **뷔페** 요즘은 많이 고쳐졌는데, 아직은 '부페'로 표기하는 곳이 많이 남아 있어요. '뷔페'라고 쓴답니다. 뷔페에서는 탈이 나지 않게 조심!

| 뷔 | 페 | 뷔 | 페 | 뷔 | 페 | 뷔 | 페 | 뷔 | 페 |
| 뷔 | 페 | 뷔 | 페 | 뷔 | 페 | 뷔 | 페 | 뷔 | 페 |

● **심벌** '상징' 혹은 '기호'를 뜻하는 말이에요. '심볼'로 많이 쓰고 있지만, 발음에 따라 '심벌'로 표기해요.

| 심 | 벌 | 심 | 벌 | 심 | 벌 | 심 | 벌 | 심 | 벌 |
| 심 | 벌 | 심 | 벌 | 심 | 벌 | 심 | 벌 | 심 | 벌 |

● **캐럴** 크리스마스가 즐거운 건 캐럴이 있기 때문이기도 하겠죠? 성탄절을 축하하는 노래는 '캐롤'이 아니라 '캐럴'로 표기해요.

| 캐 | 럴 | 캐 | 럴 | 캐 | 럴 | 캐 | 럴 |
| 캐 | 럴 | 캐 | 럴 | 캐 | 럴 | 캐 | 럴 |

● **커닝** 시험을 볼 때 하는 부정행위를 말해요. '컨닝'이 아니라 '커닝'으로 써요. 사실 미국에서는 커닝이 아니라 '치팅(cheating)'이라는 말을 쓴다고 해요.

| 커 | 닝 | 커 | 닝 | 커 | 닝 | 커 | 닝 | 커 | 닝 |
| 커 | 닝 | 커 | 닝 | 커 | 닝 | 커 | 닝 | 커 | 닝 |

● **커튼** 창이나 문에 치는 휘장, 무대에 거는 막을 말해요. '커텐'으로 잘못 쓰는 일이 많아요. 공연 후에도 커텐콜이 아니라 '커튼콜', 잊지 마세요.

| 커 | 튼 | 커 | 튼 | 커 | 튼 | 커 | 튼 | 커 | 튼 |
| 커 | 튼 | 커 | 튼 | 커 | 튼 | 커 | 튼 | 커 | 튼 |

● **타깃** 맨 처음 알려드린 '과녁' 기억나시죠? 영어로는 '타겟'이 아니라 '타깃'이라고 쓴답니다.

타 깃 타 깃 타 깃 타 깃 타 깃
타 깃 타 깃 타 깃 타 깃 타 깃

● **터부** 어떤 행동을 금하거나 꺼리는 것을 말해요. '터부시되다'라는 식으로 많이 쓰죠? '타부'로 잘못 쓰기 쉬워요.

터 부 터 부 터 부 터 부 터 부
터 부 터 부 터 부 터 부 터 부

● **강소주** 안주 없이 먹는 소주를 말해요. '깡소주'가 더 어울리는 것 같지만 정확한 표기는 '강소주'랍니다.

강 소 주 강 소 주 강 소 주
강 소 주 강 소 주 강 소 주

● **괜스레** '공연스레'의 줄임말이에요. '괜시리'로 많이 쓰지만 '괜스레'가 옳은 표기예요.

괜 스 레 괜 스 레 괜 스 레
괜 스 레 괜 스 레 괜 스 레

● **널빤지** 판판하고 넓게 켠 나뭇조각을 말할 때 '널빤지'인지 '널판지'인지 헷갈리곤 하죠? '널빤지'가 옳은 표기예요.

널 빤 지 널 빤 지 널 빤 지
널 빤 지 널 빤 지 널 빤 지

● **놈팡이** 사내, 특히 직업 없이 빌빌거리며 노는 사내를 낮잡아 이르는 말이라고 해요. '놈팽이'로 쓰는 경우가 많죠? 옳은 표기는 '놈팡이'랍니다.

놈	팡	이	놈	팡	이	놈	팡	이
놈	팡	이	놈	팡	이	놈	팡	이

● **만두소** 만두 속에 넣는 속 재료를 말하죠? '만두속'이나 '만둣소'로 자주 틀리곤 하는데 사이시옷 없는 '만두소'가 옳은 말이에요.

만	두	소	만	두	소	만	두	소
만	두	소	만	두	소	만	두	소

● **문외한** 어떤 일에 전문적인 지식이 없는 사람을 말할 때 쓰는 말이죠? 지식이 없다고 해서 '무뇌한'은 아니랍니다.

문	외	한	문	외	한	문	외	한
문	외	한	문	외	한	문	외	한

● **설거지** 자주 쓰는 말인데도 쉽게 틀리는 단어예요. '설겆이'로 틀리기 쉽지만 소리가 나는 대로 써 주시면 돼요.

설	거	지	설	거	지	설	거	지
설	거	지	설	거	지	설	거	지

● **얼마큼** '얼마만큼'이 줄어든 말이에요. '얼만큼'이라고 쓰기 쉽지만 ㄴ 받침 없이 얼마큼이라고 적어요.

얼	마	큼	얼	마	큼	얼	마	큼
얼	마	큼	얼	마	큼	얼	마	큼

● **초주검** 두들겨 맞거나 병이 깊어서 거의 다 죽게 된 상태, 혹은 지쳐서 꼼짝을 할 수 없는 상태를 말해요. '초죽음'으로 잘못 쓰곤 하는데 '죽음'이 아니라 '주검'을 활용한 말이랍니다.

| 초 | 주 | 검 | 초 | 주 | 검 | 초 | 주 | 검 |
| 초 | 주 | 검 | 초 | 주 | 검 | 초 | 주 | 검 |

● **치근덕** 성가실 정도로 자꾸 귀찮게 구는 모양을 말해요. '추근덕거리다'라는 틀린 형태를 많이 사용하죠. '치근덕거리다'라고 써요.

| 치 | 근 | 덕 | 치 | 근 | 덕 | 치 | 근 | 덕 |
| 치 | 근 | 덕 | 치 | 근 | 덕 | 치 | 근 | 덕 |

● **카디건** 본래는 털로 짠 스웨터를 말하는데, 요즘은 얇은 겉옷을 말하기도 하죠? '가디건'으로 틀리기 쉬워요.

| 카 | 디 | 건 | 카 | 디 | 건 | 카 | 디 | 건 |
| 카 | 디 | 건 | 카 | 디 | 건 | 카 | 디 | 건 |

● **리더십** 요즘 쉽게 볼 수 있는 단어죠? 지도자로서의 능력. 소리 나는 대로 '리더쉽'으로 쓰곤 하지만 'ship'은 대부분 '십'으로 표기해요.

| 리 | 더 | 십 | 리 | 더 | 십 | 리 | 더 | 십 |
| 리 | 더 | 십 | 리 | 더 | 십 | 리 | 더 | 십 |

● **메시지** 요즘은 문자메시지를 쓰는 일이 많이 줄었죠? '메세지'가 아니라 '메시지'라고 표기한답니다.

| 메 | 시 | 지 | 메 | 시 | 지 | 메 | 시 | 지 |
| 메 | 시 | 지 | 메 | 시 | 지 | 메 | 시 | 지 |

● **셰이크** 더울 때 시원한 밀크셰이크 생각이 많이 나죠. 외래어 표기법에서는 '쉐'를 사용하지 않아요. 같은 원리로 'Shakespeare'도 '셰익스피어'라고 적어요.

셰	이	크	셰	이	크	셰	이	크
셰	이	크	셰	이	크	셰	이	크

● **재스민** 향수나 차 등으로 많이 접하는 식물이에요. '쟈스민'으로 쓰는 곳이 많지만 정확한 표기는 재스민이랍니다.

재	스	민	재	스	민	재	스	민
재	스	민	재	스	민	재	스	민

● **초콜릿** 달콤하고 진한 초콜릿은 언제나 환영받죠. '초코렛'이나 '초콜렛'으로 틀리지 않도록 조심!

초	콜	릿	초	콜	릿	초	콜	릿
초	콜	릿	초	콜	릿	초	콜	릿

● **캐러멜** '캬라멜'로 많이 틀리는 단어예요. 앞으로는 '캐러멜 마키아토'라고 적어 주세요.

캐	러	멜	캐	러	멜	캐	러	멜
캐	러	멜	캐	러	멜	캐	러	멜

● **콘텐츠** 책, 영화, 드라마 등 종류 불문하고 많이 사용되는 단어예요. 소리 나는 대로 '컨텐츠'로 쓰곤 하는데, 정확한 표기는 '콘텐츠'랍니다.

콘	텐	츠	콘	텐	츠	콘	텐	츠
콘	텐	츠	콘	텐	츠	콘	텐	츠

● **팸플릿** 영화나 공연을 보러 가면 하나씩 받아 오는 작은 책자 기억나시나요? '팜플렛'으로 잘못 표기하는 경우가 많은데 정확한 표기는 '팸플릿'이에요.

팸	플	릿	팸	플	릿	팸	플	릿
팸	플	릿	팸	플	릿	팸	플	릿

● **플루트** 청아한 음색이 매력적이죠? '플룻'이라고 쓰는 경우가 많아요. '플루트'가 정확한 표기랍니다.

플	루	트	플	루	트	플	루	트
플	루	트	플	루	트	플	루	트

● **구레나룻** 귀 밑에서 턱까지 잇따라 나는 수염을 말해요. 발음도 표기도 '구렛나루'로 틀리기 쉬워요.

구	레	나	룻	구	레	나	룻
구	레	나	룻	구	레	나	룻

● **산봉우리** 산에서 뾰족하게 높이 솟은 부분을 말하죠? 꽃봉오리와 헷갈려서 '산봉오리'로 틀리는 경우가 많아요.

산	봉	우	리	산	봉	우	리
산	봉	우	리	산	봉	우	리

● **안성맞춤** 생각대로 잘 만들어진 물건, 어떤 경우와 잘 어울리는 조건 · 상황 등을 말해요. 소리 나는 대로 써서 '안성마춤'으로 틀릴 때가 많아요.

안	성	맞	춤	안	성	맞	춤
안	성	맞	춤	안	성	맞	춤

● **욱여넣다** 중심으로 마구 밀어 넣는 것을 욱여넣는다고 하죠. '우겨넣다'로 쓰기 쉬우니 틀리지 않도록 조심해요.

| 욱 | 여 | 넣 | 다 | 욱 | 여 | 넣 | 다 |
| 욱 | 여 | 넣 | 다 | 욱 | 여 | 넣 | 다 |

● **일사불란** 질서정연하고 흐트러지지 않는 모습을 일사불란하다고 해요. 틀린 표기인 '일사분란'을 옳은 것으로 알고 있는 경우가 많지요. 한 오라기의 실도 엉키지 않는다는 뜻이랍니다.

| 일 | 사 | 불 | 란 | 일 | 사 | 불 | 란 |
| 일 | 사 | 불 | 란 | 일 | 사 | 불 | 란 |

● **쩨쩨하다** 어떤 물건의 양이 적거나 사람이 인색할 때 쩨쩨하다는 말을 쓰죠? 'ㅔ'와 'ㅐ'는 헷갈리기 쉬워요. '째째하다'는 틀린 표기랍니다.

| 쩨 | 쩨 | 하 | 다 | 쩨 | 쩨 | 하 | 다 |
| 쩨 | 쩨 | 하 | 다 | 쩨 | 쩨 | 하 | 다 |

● **천정부지** '하늘 높은 줄 모른다'와 같은 의미예요. '천장을 알지 못한다'는 뜻인데, 이 단어에서만 '천정'으로 표기해요.

| 천 | 정 | 부 | 지 | 천 | 정 | 부 | 지 |
| 천 | 정 | 부 | 지 | 천 | 정 | 부 | 지 |

● **추스르다** 몸을 가누어 움직이는 것 또는 일이나 생각을 정리해 수습하는 걸 말해요. '추스리다'라고 많이 틀리곤 하죠.

| 추 | 스 | 르 | 다 | 추 | 스 | 르 | 다 |
| 추 | 스 | 르 | 다 | 추 | 스 | 르 | 다 |

● **퀴퀴하다** '비위에 거슬릴 정도로' 냄새가 구리다는 의미예요. 습기가 많은 여름에 쓸 일이 많은 단어죠? '퀘퀘하다'가 느낌을 더 잘 살리는 것 같지만 '퀴퀴하다'가 올바른 표기예요.

퀴 퀴 하 다 퀴 퀴 하 다
퀴 퀴 하 다 퀴 퀴 하 다

● **핼쑥하다** 얼굴에 핏기가 없이 파리한 상태를 말하죠. '핼쓱하다'로 쓰지 않도록 조심!

핼 쑥 하 다 핼 쑥 하 다
핼 쑥 하 다 핼 쑥 하 다

● **내레이션** 다큐멘터리에서 많이 듣게 되는 '해설'을 말해요. '나레이션'으로 틀리는 경우가 많아요.

내 레 이 션 내 레 이 션
내 레 이 션 내 레 이 션

● **다이내믹** 역동적인 모습을 표현할 때 사용하죠. '다이나믹'이 아니라 원어에 가깝게 '다이내믹'으로 표기해요.

다 이 내 믹 다 이 내 믹
다 이 내 믹 다 이 내 믹

● **라이선스** 면허나 허가 등을 의미해요. '특허권'을 의미할 때도 있어서 많이 사용하죠. '라이센스'가 아니라 '라이선스'랍니다.

라 이 선 스 라 이 선 스
라 이 선 스 라 이 선 스

● **레퍼토리** 음악가의 곡목, 연극의 막 목록 등을 말해요. 발음과 표기 모두 '레파토리'로 자주 틀리는 단어예요.

레	퍼	토	리	레	퍼	토	리
레	퍼	토	리	레	퍼	토	리

● **미스터리** 이해할 수 없는 이상한 사건들을 '미스터리 사건'이라고 흔히 이야기하죠? '미스테리'로 쓰는 경우가 더 많지만 올바른 표기는 원래 소리에 가까운 '미스터리'예요.

미	스	터	리	미	스	터	리
미	스	터	리	미	스	터	리

● **심포지엄** 전문가들이 참여하는 학술 토론 회의를 의미해요. 스타디움처럼 '심포지움'으로 쓰곤 하지만 '심포지엄'이 옳은 표기법이랍니다.

심	포	지	엄	심	포	지	엄
심	포	지	엄	심	포	지	엄

● **액세서리** 귀걸이, 목걸이, 팔찌 등 장식품들을 일컬어 쓰는 단어인데, '악세사리'로 표기할 때가 많죠? 정확한 표기법은 원래 소리에 가까운 '액세서리'예요.

액	세	서	리	액	세	서	리
액	세	서	리	액	세	서	리

● **코르사주** 보통 여성이 옷깃이나 가슴, 허리 등에 다는 꽃 형태의 장신구를 말해요. '코사주'로 표기하는 경우가 많은데, '코르사주'가 옳은 표기법이에요.

코	르	사	주	코	르	사	주
코	르	사	주	코	르	사	주

- **페스티벌** 축제를 뜻하는 단어죠. 음악, 영화뿐만 아니라 요즘은 치킨 페스티벌도 있다고 해요. '페스티발'이 아니라 '페스티벌'이라고 쓴답니다.

| 페 | 스 | 티 | 벌 | 페 | 스 | 티 | 벌 |
| 페 | 스 | 티 | 벌 | 페 | 스 | 티 | 벌 |

- **플래카드** 긴 천에 표어를 적어 가로등이나 가로수에 묶어 달아 두는 표지물, 좀 더 흔한 말로는 현수막을 말해요. '플랜카드'나 '플랭카드'로 잘못 알고 계시는 분들이 많아요.

| 플 | 래 | 카 | 드 | 플 | 래 | 카 | 드 |
| 플 | 래 | 카 | 드 | 플 | 래 | 카 | 드 |

오단계 문장, 따라 쓰기

생활체의 마지막 관문! 문장 쓰기는 정자체 연습 때보다 더 좁은 곳에 써 보도록 할 거예요. 글자의 높이를 확인하면서 따라 써 봐요. 평소 헷갈리기 쉬운 단어들을 사용해서 문장을 만들어 볼게요.

● 앞서 정자체와 마찬가지로 생활체도 짧은 문장을 써서 연습을 해 볼게요. 천천히 따라 써 봐요.

아	름	다	운		입	술	을		가	지	고		싶	다	면
친	절	한		말	을		해	라	.						
아	름	다	운		입	술	을		가	지	고		싶	다	면
친	절	한		말	을		해	라	.						

● 데 의존명사로 '장소', '일', '경우' 등을 나타내는 말.
● -ㄴ데 뒤 절에서 어떤 일을 설명하고자 그와 상관되는 상황을 미리 말할 때에 쓰는 연결 어미.

목표를 달성하는 데 여러 가지 문제가 많을 것으로 보인다.

목표를 달성하는 데 여러 가지 문제가 많을 것으로 보인다.

목표를 달성하는 데 여러 가지 문제가 많을 것으로 보인다.

시키는 대로 했는데 자꾸 뭐라고 하니 답답해 죽겠어.

시키는 대로 했는데 자꾸 뭐라고 하니 답답해 죽겠어.

시키는 대로 했는데 자꾸 뭐라고 하니 답답해 죽겠어.

- **결제** 증권 또는 대금을 주고받아 매매 당사자 사이의 거래 관계를 끝맺는 일.
- **결재** 결정할 권한이 있는 상관이 부하가 제출한 안건을 검토하여 허가하거나 승인함.

이번 달 통신비가 내일 결제될 예정이다.

이번 달 통신비가 내일 결제될 예정이다.

이번 달 통신비가 내일 결제될 예정이다.

휴가를 신청했는데, 부장님께서 결재를 안 해주셔.

휴가를 신청했는데, 부장님께서 결재를 안 해주셔.

휴가를 신청했는데, 부장님께서 결재를 안 해주셔.

- **깨나** '어느 정도 이상'의 뜻을 나타내는 보조사.
- **꽤나** '보통보다 조금 더한 정도로'라는 의미의 '꽤'에 '정도가 높음을 강조하는' 보조사 '나'가 붙은 형태.

벌써 차를 바꾸는 걸 보니 저 녀석 돈깨나 벌었나 봐.

벌써 차를 바꾸는 걸 보니 저 녀석 돈깨나 벌었나 봐.

벌써 차를 바꾸는 걸 보니 저 녀석 돈깨나 벌었나 봐.

신입직원 하는 걸 보니 올해는 일이 꽤나 잘 풀릴 것 같아.

신입직원 하는 걸 보니 올해는 일이 꽤나 잘 풀릴 것 같아.

신입직원 하는 걸 보니 올해는 일이 꽤나 잘 풀릴 것 같아.

- 난도 어려움의 정도.
- 난이도 어렵고 쉬운 정도.

이번 시험은 난도가 높아서 평균이 50점도 채 되지 않았다.

이번 시험은 난도가 높아서 평균이 50점도 채 되지 않았다.

이번 시험은 난도가 높아서 평균이 50점도 채 되지 않았다.

다음 시험부터는 난이도 조절을 적절하게 하도록 요청해야겠다.

다음 시험부터는 난이도 조절을 적절하게 하도록 요청해야겠다.

다음 시험부터는 난이도 조절을 적절하게 하도록 요청해야겠다.

- −든지 나열된 동작, 상태, 대상 중에서 어떤 것이든 선택 가능함을 나타내는 연결 어미.
- −던지 막연한 의문이 있는 채로 뒤 절의 사실과 관련시키는 연결 어미.

빨리 주문을 하든지 아니면 메뉴를 정하고 다시 와서 주문을 하든지 해야죠.

빨리 주문을 하든지 아니면 메뉴를 정하고 다시 와서 주문을 하든지 해야죠.

빨리 주문을 하든지 아니면 메뉴를 정하고 다시 와서 주문을 하든지 해야죠.

줄이 길게 늘어져도 계속 고민하고 있는데 얼마나 답답하던지 화가 날 지경이었어요.

줄이 길게 늘어져도 계속 고민하고 있는데 얼마나 답답하던지 화가 날 지경이었어요.

줄이 길게 늘어져도 계속 고민하고 있는데 얼마나 답답하던지 화가 날 지경이었어요.

- **로서** 지위나 신분, 자격 등을 나타내는 격 조사.
- **로써** 어떤 일의 수단이나 도구, 혹은 어떤 물건의 원료 등을 나타내는 격 조사.

이번 일은 선생으로서도, 아비로서도 그냥 넘어갈 수 없다.

이번 일은 선생으로서도, 아비로서도 그냥 넘어갈 수 없다.

이번 일은 선생으로서도, 아비로서도 그냥 넘어갈 수 없다.

그는 아들을 방 안에 가둠으로써 그 누구도 만날 수 없게 하였다.

그는 아들을 방 안에 가둠으로써 그 누구도 만날 수 없게 하였다.

그는 아들을 방 안에 가둠으로써 그 누구도 만날 수 없게 하였다.

- **빌다** 잘못을 용서하여 달라고 호소하다.
- **빌리다** 일정한 형식이나 이론, 남의 말이나 글 등을 취하여 따르다.

사정사정하고 빌어도 보았지만 그는 내 말을 들은 척도 하지 않았다.

사정사정하고 빌어도 보았지만 그는 내 말을 들은 척도 하지 않았다.

사정사정하고 빌어도 보았지만 그는 내 말을 들은 척도 하지 않았다.

이 자리를 빌려 여러분들께 감사하다는 말씀을 드리고 싶습니다.

이 자리를 빌려 여러분들께 감사하다는 말씀을 드리고 싶습니다.

이 자리를 빌려 여러분들께 감사하다는 말씀을 드리고 싶습니다.

- **묵다** 일정한 곳에서 나그네로 머무르다.
- **묶다** 사람이나 물건을 기둥, 나무 따위에 붙들어 매다.

원래는 다음 마을까지 가려고 했지만 시간이 너무 늦어져 여기서 묵기로 했다.

원래는 다음 마을까지 가려고 했지만 시간이 너무 늦어져 여기서 묵기로 했다.

원래는 다음 마을까지 가려고 했지만 시간이 너무 늦어져 여기서 묵기로 했다.

아침에 눈을 떴을 때는 온몸이 침대에 묶여 옴짝달싹할 수 없는 상태였다.

아침에 눈을 떴을 때는 온몸이 침대에 묶여 옴짝달싹할 수 없는 상태였다.

아침에 눈을 떴을 때는 온몸이 침대에 묶여 옴짝달싹할 수 없는 상태였다.

- **좇다** 목표, 이상, 행복 등을 추구하다. 혹은 남의 말이나 행동을 따르다.
- **쫓다** 어떤 대상을 잡거나 만나기 위해 급히 뒤를 따르다. 혹은 어떤 자리에서 떠나도록 몰다.

아버지께서 돌아가셨을 때 나는 아버지의 유언을 좇아 살기로 결심했어.

아버지께서 돌아가셨을 때 나는 아버지의 유언을 좇아 살기로 결심했어.

아버지께서 돌아가셨을 때 나는 아버지의 유언을 좇아 살기로 결심했어.

세 달여 만에 그를 만난 나는 그를 쫓아 급히 방 안으로 들어갔다.

세 달여 만에 그를 만난 나는 그를 쫓아 급히 방 안으로 들어갔다.

세 달여 만에 그를 만난 나는 그를 쫓아 급히 방 안으로 들어갔다.

● **지양** 더 높은 단계로 오르기 위하여 어떠한 것을 하지 아니함.
● **지향** 어떤 목표로 뜻이 쏠리어 향함. 또는 그 방향이나 그쪽으로 쏠리는 의지.

무고한 사람들에게 폐를 끼치는 일은 지양해야 한다.

무고한 사람들에게 폐를 끼치는 일은 지양해야 한다.

무고한 사람들에게 폐를 끼치는 일은 지양해야 한다.

조금 힘들기는 하지만 기계보다는 손으로 직접 만드는 것을 지향하고 있다.

조금 힘들기는 하지만 기계보다는 손으로 직접 만드는 것을 지향하고 있다.

조금 힘들기는 하지만 기계보다는 손으로 직접 만드는 것을 지향하고 있다.

● **축적** 지식, 경험, 자금 등을 모아서 쌓는 것.
● **축척** 지도에서의 거리와 지표에서의 실제 거리 간의 비율.

체내에 축적된 납으로 인해 중독 증상을 보일 수 있어.

체내에 축적된 납으로 인해 중독 증상을 보일 수 있어.

체내에 축적된 납으로 인해 중독 증상을 보일 수 있어.

항구같이 좁은 구역에서 운행할 때는 항박도처럼 축척이 큰 해도를 써야 해.

항구같이 좁은 구역에서 운행할 때는 항박도처럼 축척이 큰 해도를 써야 해.

항구같이 좁은 구역에서 운행할 때는 항박도처럼 축척이 큰 해도를 써야 해.

● **타개** 매우 어렵거나 막힌 일을 잘 처리하여 해결할 길을 여는 것.
● **타계** 사람, 특히 귀인의 죽음을 이르는 말.

우리가 처한 위기를 타개하기 위해서는 모두 머리를 모아야 해.

우리가 처한 위기를 타개하기 위해서는 모두 머리를 모아야 해.

우리가 처한 위기를 타개하기 위해서는 모두 머리를 모아야 해.

은사께서 갑작스레 타계하셨다는 소식에 우리는 모두 큰 충격에 빠졌다.

은사께서 갑작스레 타계하셨다는 소식에 우리는 모두 큰 충격에 빠졌다.

은사께서 갑작스레 타계하셨다는 소식에 우리는 모두 큰 충격에 빠졌다.

● **홀몸** 배우자나 형제가 없는 사람.
● **홑몸** 아이를 배지 않은 몸.

그는 소학교를 졸업하기도 전에 부모를 떠나 홀몸으로 서울로 올라왔다.

그는 소학교를 졸업하기도 전에 부모를 떠나 홀몸으로 서울로 올라왔다.

그는 소학교를 졸업하기도 전에 부모를 떠나 홀몸으로 서울로 올라왔다.

홑몸도 아닌 그녀에게 장시간 서서 가는 것은 무리한 일이었다.

홑몸도 아닌 그녀에게 장시간 서서 가는 것은 무리한 일이었다.

홑몸도 아닌 그녀에게 장시간 서서 가는 것은 무리한 일이었다.

- **늘리다** 물체의 넓이, 부피, 수나 시간 등을 본디보다 더 커지게 하다.
- **늘이다** 본디보다 더 길어지게 하다.

갑작스러운 서버 장애가 발생하여 프로젝트의 마감 시한을 일주일 늘렸다.

갑작스러운 서버 장애가 발생하여 프로젝트의 마감 시한을 일주일 늘렸다.

갑작스러운 서버 장애가 발생하여 프로젝트의 마감 시한을 일주일 늘렸다.

조회 시간마다 훈계를 엿가락처럼 늘여 되풀이하니 애먼 시간만 낭비된다.

조회 시간마다 훈계를 엿가락처럼 늘여 되풀이하니 애먼 시간만 낭비된다.

조회 시간마다 훈계를 엿가락처럼 늘여 되풀이하니 애먼 시간만 낭비된다.

- **달리다** 재물이나 기술, 힘 등이 모자라다.
- **딸리다** 어떤 것에 매이거나 붙어 있다.

더 가려고 했는데, 체력이 달려서 여기까지 오는 게 고작이었어.

더 가려고 했는데, 체력이 달려서 여기까지 오는 게 고작이었어.

더 가려고 했는데, 체력이 달려서 여기까지 오는 게 고작이었어.

게다가 딸린 짐이 좀 많아야지. 가방에 도시락에 텐트에···

게다가 딸린 짐이 좀 많아야지. 가방에 도시락에 텐트에···

게다가 딸린 짐이 좀 많아야지. 가방에 도시락에 텐트에···

- **들르다** 지나가는 길에 잠깐 들어가 머무르다.
- **들리다** 듣다(사람이나 동물이 소리를 감각기관을 통해 알아차리다)의 사동사.

바쁘지 않으면 잠깐 들러서 이야기 좀 하고 가.

바쁘지 않으면 잠깐 들러서 이야기 좀 하고 가.

바쁘지 않으면 잠깐 들러서 이야기 좀 하고 가.

뭐가 들려야 왼쪽에서 말하는 건지 오른쪽에서 말하는 건지 알지.

뭐가 들려야 왼쪽에서 말하는 건지 오른쪽에서 말하는 건지 알지.

뭐가 들려야 왼쪽에서 말하는 건지 오른쪽에서 말하는 건지 알지.

- **만하다** 앞말이 뜻하는 행동을 할 타당한 이유를 가질 정도로 가치가 있음을 나타내는 말.
- **만 하다** 어느 것을 한정함을 나타내는 보조사 '만'에 '하다'가 붙은 형태.

솔직히 너도 잘못했어. 걔도 충분히 화낼 만한 일이었어.

솔직히 너도 잘못했어. 걔도 충분히 화낼 만한 일이었어.

솔직히 너도 잘못했어. 걔도 충분히 화낼 만한 일이었어.

이런 손바닥만 한 땅에서 서로 편 가르고 싸우지 맙시다.

이런 손바닥만 한 땅에서 서로 편 가르고 싸우지 맙시다.

이런 손바닥만 한 땅에서 서로 편 가르고 싸우지 맙시다.

- **밭뙈기** 얼마 안 되는 자그마한 밭.
- **밭떼기** 밭에서 나는 작물을 밭에 나 있는 채로 몽땅 사는 일.

쥐딱지만 한 밭뙈기에서 농사지어 봤자 태풍에 가뭄에··· 얼마 벌지도 못해.

쥐딱지만 한 밭뙈기에서 농사지어 봤자 태풍에 가뭄에··· 얼마 벌지도 못해.

쥐딱지만 한 밭뙈기에서 농사지어 봤자 태풍에 가뭄에··· 얼마 벌지도 못해.

그런 마당에 배추를 밭떼기로 사겠다는 사람이 나타났는데 안 팔고 배겨?

그런 마당에 배추를 밭떼기로 사겠다는 사람이 나타났는데 안 팔고 배겨?

그런 마당에 배추를 밭떼기로 사겠다는 사람이 나타났는데 안 팔고 배겨?

- **붙이다** 붙다(맞닿아 떨어지지 않다)의 사동사.
- **부치다** 편지나 물건 등을 일정한 수단이나 방법을 통해 상대에게 보내다.

오랜만에 만나서 그런지 딱 붙어서 떨어질 생각을 안 해.

오랜만에 만나서 그런지 딱 붙어서 떨어질 생각을 안 해.

오랜만에 만나서 그런지 딱 붙어서 떨어질 생각을 안 해.

나중에 한국에 돌아가서도 잊지 말고 편지 부치라고 했어.

나중에 한국에 돌아가서도 잊지 말고 편지 부치라고 했어.

나중에 한국에 돌아가서도 잊지 말고 편지 부치라고 했어.

- **썩히다** 썩다(물건이나 사람, 재능 등이 쓰여야 할 곳에 제대로 쓰이지 못하고 내버려진 상태로 있다)의 사동사.
- **썩이다** 썩다(걱정이나 근심으로 마음이 몹시 괴로운 상태가 되다)의 사동사.

괜찮은 솜씨인데, 이런 데서 썩히지 말고 나랑 같이 일해 볼 생각 없어요?

괜찮은 솜씨인데, 이런 데서 썩히지 말고 나랑 같이 일해 볼 생각 없어요?

괜찮은 솜씨인데, 이런 데서 썩히지 말고 나랑 같이 일해 볼 생각 없어요?

지금까지 부모님 속 썩인 걸로도 충분히 불효하고 있어요.

지금까지 부모님 속 썩인 걸로도 충분히 불효하고 있어요.

지금까지 부모님 속 썩인 걸로도 충분히 불효하고 있어요.

- **제치다** 거치적거리지 않게 처리하다. 또는 경쟁 상대보다 우위에 서다.
- **젖히다** 젖다(뒤로 기울다)의 사동사. 또는 안쪽이 겉으로 나오게 하다.

그는 양 옆에서 달려드는 상대 선수들을 가볍게 제치고 골문 앞으로 나아갔다.

그는 양 옆에서 달려드는 상대 선수들을 가볍게 제치고 골문 앞으로 나아갔다.

그는 양 옆에서 달려드는 상대 선수들을 가볍게 제치고 골문 앞으로 나아갔다.

그는 뒤따라오는 이들에게 방해가 되지 않도록 나뭇가지를 잡아 뒤로 젖혔다.

그는 뒤따라오는 이들에게 방해가 되지 않도록 나뭇가지를 잡아 뒤로 젖혔다.

그는 뒤따라오는 이들에게 방해가 되지 않도록 나뭇가지를 잡아 뒤로 젖혔다.

- **지그시** 슬며시 힘을 주는 모양 또는 조용히 참고 견디는 모양.
- **지긋이** 나이가 비교적 많아 듬직하게 또는 참을성 있게 끈지게.

밑에 숨어 있는 걸 이미 알고 있었지만 나는 모르는 척 그의 다리를 지그시 밟았다.

밑에 숨어 있는 걸 이미 알고 있었지만 나는 모르는 척 그의 다리를 지그시 밟았다.

밑에 숨어 있는 걸 이미 알고 있었지만 나는 모르는 척 그의 다리를 지그시 밟았다.

녀석은 아이답지 않게 지긋이 앉아 이야기를 끝까지 듣고 있었다.

녀석은 아이답지 않게 지긋이 앉아 이야기를 끝까지 듣고 있었다.

녀석은 아이답지 않게 지긋이 앉아 이야기를 끝까지 듣고 있었다.

- **들어내다** 물건을 들어서 밖으로 옮기다.
- **드러내다** 드러나다(가려 있거나 보이지 않던 것이 보이게 되다)의 사동사.

곰팡이가 방 전체에 피어서 가구고 뭐고 다 들어내고 다시 공사를 했다니까.

곰팡이가 방 전체에 피어서 가구고 뭐고 다 들어내고 다시 공사를 했다니까.

곰팡이가 방 전체에 피어서 가구고 뭐고 다 들어내고 다시 공사를 했다니까.

아니나 다를까 바닥을 뜯자마자 터진 수도관이 드러나는 거야.

아니나 다를까 바닥을 뜯자마자 터진 수도관이 드러나는 거야.

아니나 다를까 바닥을 뜯자마자 터진 수도관이 드러나는 거야.

- **저버리다** 마땅히 지켜야 할 도리를 잊거나 어기다.
- **져 버리다** 지다(내기나 시합 싸움 등에서 재주나 힘을 겨루어 상대에게 꺾이다)에 보조동사 '버리다'가 결합한 형태.

군주로서의 의를 저버리고 어찌 백성을 다스릴 수 있겠습니까?

군주로서의 의를 저버리고 어찌 백성을 다스릴 수 있겠습니까?

군주로서의 의를 저버리고 어찌 백성을 다스릴 수 있겠습니까?

결승 진출까지 딱 한 경기 남았었는데, 그 경기를 너무나 어처구니없이 져 버렸다.

결승 진출까지 딱 한 경기 남았었는데, 그 경기를 너무나 어처구니없이 져 버렸다.

결승 진출까지 딱 한 경기 남았었는데, 그 경기를 너무나 어처구니없이 져 버렸다.

- **하릴없이** 달리 어떻게 할 도리가 없이.
- **할 일 없이** '하다'와 '일', '없이'가 결합한 형태. 하나의 단어가 아니다.

난생 처음 와본 낯선 곳에서 녀석은 가족들을 하릴없이 기다리고만 있었다.

난생 처음 와본 낯선 곳에서 녀석은 가족들을 하릴없이 기다리고만 있었다.

난생 처음 와본 낯선 곳에서 녀석은 가족들을 하릴없이 기다리고만 있었다.

지겨웠는지 그는 할 일 없이 여기저기 쏘다니기 시작했다.

지겨웠는지 그는 할 일 없이 여기저기 쏘다니기 시작했다.

지겨웠는지 그는 할 일 없이 여기저기 쏘다니기 시작했다.

교양 있는 손글씨

제 삼 장
한국사 바로 쓰기

일단계 고조선에서 고려의 멸망까지

앞서 말씀드린 것처럼 글씨 교정을 위한 가장 좋은 방법은 '따라 쓰기'랍니다. 이번 장에서는 우리 역사에 대한 재미있는 사료들을 통해 즐겁게 글씨를 쓰고, 우리 역사에 대해서도 가볍게 배워 보려고 해요. 가장 먼저 건국 영웅과 신화가 가득했던 고조선부터 고려까지의 기록을 만나 봐요.

B.C 2333

고조선 건국

"널리 인간을 이롭게 하라."

— 홍익인간

B.C 194

위만의 조선 찬탈

연나라의 왕 노관이 한나라를 배반하고 흉노로 들어가자, 연나라 사람 위만이 망명하면서 무리 천여 명을 모아 상하장에 머물렀다. 위만은 왕이 되어 왕검에 도읍하였다.

B.C 108

위만조선 멸망

원봉 3년 여름, 니계 상 참은 아랫사람을 시켜 왕 우거를 죽이고 와서 항복하였다.

부여 건국

임술년 4월 8일에 천제가 오룡거를 타고 흘승골성으로 내려와 도읍을 세우고 왕이라 일컬으며 국호를 북부여라 했다. 스스로 해모수라 하고 아들을 낳아 이름을 부루라고 지었다. 성을 해씨로 삼았다.

신라 건국

양산 밑 나정우물 곁에 이상스러운 기운이 드리우고 백마 한 마리가 꿇어 앉아 절하는 시늉을 하고 있는데 그곳을 찾아가 보니 보랏빛 알 한 개가 있어 이를 깨니 모양이 단정한 사내아이 하나가 나왔다. 그가 처음 입을 열 적에 스스로 '알지거서간'이라 하였고 박과 같은 알에서 나왔으니 그 성을 박으로 삼아 '박혁거세'라 하였다.

고구려 건국

해부루의 아들이자 부여의 왕인 금와가 어느 날 하백의 딸 유화를 만나는데, 유화는 자신이 해모수를 만났으며 이에 부모가 자신을 귀양살이 보냈다고 고한다. 이에 화백은 유화를 거두어 궁실에서 살게 하였다. 이때 햇빛이 유화를 비추며 따라오고 유화는 태기가 있더니 닷 되 정도 크기의 알을 낳았다. 이 알을 깨고 태어난 이가 주몽이다.

백제 건국

백제의 시조는 온조왕이다. 그의 아버지는 추모왕으로 주몽이라고도 하는데, 북부여로부터 난을 피해 졸본부여에 이르렀다. 주몽이 북부여에 있을 때 낳은 아들이 와서 태자가 되매, 비류와 온조는 태자에게 용납되지 못할까 두려워하다가 마침내 10명의 신하와 함께 남쪽으로 가니 백성 가운데 따르는 자가 많았다.

42 **금관가야 건국**

거북아, 거북아, 머리를 내놓아라. 만일 내놓지 않으면 구워 먹으리.

－「구지가」

172 **고구려와 한나라 사이에서 좌원 전투 발발**

한나라 사람들이 공격하였으나 이기지 못하고 사졸들이 굶주리므로 이끌고 돌아갔다. 명림답부는 수천의 기병을 거느리고 뒤쫓아 가서 좌원에서 싸웠는데, 한나라 군대가 크게 패하여 한 필의 말도 돌아가지 못하였다.

백제의 전성기

(앞면) 태△ 4년 5월 16일은 병오인데, 이날 한낮에 백 번이나 단련한 철로 칠지도를 만들었다. 이 칼은 온갖 적병을 물리칠 수 있으니 제후국의 왕에게 나누어 줄 만하다. △△△△가 만들었다.

(뒷면) 지금까지 이러한 칼은 없었는데, 백제 왕세자 기생성음이 일부러 왜왕 '지'를 위해 만들었으니 후세에 전하여 보이라.

— 칠지도에 새겨진 글

근초고왕에 의해 고구려 고국원왕 전사

임금이 태자와 함께 정예군 3만 명을 거느리고 고구려를 침범하여 평양성을 공격하였다. 고구려왕 사유가 필사적으로 항전하다가 화살에 맞아 죽었다. 임금이 병사를 이끌고 물러났다. 도읍을 한산으로 옮겼다.

고구려의 전성기

20년 경술년, 동부여는 옛날 추모왕의 속민이었으나 중도에 배반하여 조공을 하지 않았다. 왕이 몸소 군대를 이끌고 토벌에 나섰다. 군대가 부여성에 이르자 부여는 거국적으로 두려워하여 굴복했다.

— 광개토대왕릉비 중

고구려군에 의해 백제 개로왕 피살

"도미와 내기를 하여 내가 이겼기 때문에 너를 궁녀로 삼게 되었다. 너의 몸은 내 것이다." 도미의 아내는 자기 대신에 몸종을 시켜 왕을 대신 모시게 하였다. 뒤늦게 속은 사실을 안 개로왕은 화가 나 도미의 두 눈알을 빼고 사람을 시켜 작은 배에 띄워 보냈다.

— 「삼국사기」 중 도미설화

494 ── **부여 멸망, 고구려에 복속**

2월, 부여왕이 처자를 데리고 우리나라에 들어와 나라를 바치고 항복하였다.

6C ── **신라의 전성기**

흐느끼며 바라보매 / 이슬 밝힌 달이 / 흰 구름 따라 떠간 언저리에 /

모래 가른 물가에 / 기랑의 모습과도 같은 수풀이여 / 일오 내 자갈 벌에

서 / 낭이 지니시던 마음의 끝을 따르고 있노라. / 아아, 잣나무 가지가

높아 / 눈이라도 덮지 못할 화랑의 장이여.

― 「찬기파랑가」

512

이사부의 우산국 병합

신라의 장군 이사부가 배에 나무로 깎아 만든 사자를 나누어 싣고 '따르지 않으면 이들을 풀어놓겠다'고 위협하여 항복을 받아내었다. 이에 우산국은 신라에 복속되었다.

598~
612

수의 고구려 침입

신기한 계책은 천문을 헤고 / 교묘한 계산은 지리를 꿰뚫었네. / 싸움에 이겨 공이 하마 높았으니 / 만족하고 이만 그쳐 주게나.

－「유수장우중문」

675 신라 삼국 통일

"옛날에 구천은 5,000명의 군사로써 오나라 70만 대군을 쳐부쉈으니
오늘날 마땅히 각자가 있는 힘을 다하여 최후의 결판을 내자."

— 계백

642 연개소문의 정변

"겨울 10월에 개소문이 왕을 시해하였다."

675 매소성 전투

이근행이 군사 20만을 거느리고 매소성에 주둔하였는데, 우리 군사가 습격
하여 패주시키고 전마 3만 3백 80필을 얻었으며, 그 나머지 병장기도 이
와 맞먹는 수치였다.

발해 건국

대조영은 본래 고구려 별종이다. 고구려가 멸망하자 대조영은 가족을 이끌

고 영주로 옮겨 와 살았다. 만력통천 때 거란 이진충이 반란을 일으켰다.

대조영은 말갈족장 걸사비우와 함께 각각 무리를 이끌고 동쪽으로 망명하

였다. 마침내 무리를 이끌고 동으로 가서 계루부 옛 땅을 차지하고 동모산

에 성을 쌓고 살았다.

청해진 설치

장보고는 일찍이 당나라의 무령군소장이 되었으나 신라에서 잡혀 노비가

된 동포들의 참상을 보고 분개, 벼슬을 버리고 귀국하여 청해에 군영을 설

치할 것을 왕에게 요청하였다.

후백제 건국

처음에 견훤이 아직 강보에 싸여 있을 때였다. 아버지는 들에서 밭을 갈고 있고, 어머니는 밥을 나르러 갔었다. 아기를 수풀 밑에 두었더니 호랑이가 와서 젖을 먹였다. 마을 사람들이 그 이야기를 듣고 이상하게 여겼다. 과연 자라면서 체격과 용모가 웅대해지고 특이했으며, 기개가 호방하고 범상치 않았다.

후고구려 건국

궁예는 스스로 미륵불이라 부르며, 머리에 금빛 고깔을 쓰고, 몸에 방포를 입었다. 맏아들을 청광보살이라 하고, 막내아들을 신광보살이라 하였다. 외출할 때는 항상 백마를 탔는데, 채색 비단으로 말갈기와 꼬리를 장식하고, 동남동녀들을 시켜 일산과 향과 꽃을 받쳐 들고 앞을 인도하게 하였다.

918

후고구려의 멸망, 고려 건국

- 제7조 신하와 백성의 마음을 얻도록 하라. 간언을 따르라. 때를 맞춰

 부리고 세금을 가볍게 하라.

- 제9조 관료의 녹봉을 함부로 가감하지 말라. 공이 없는 친척이나 친구를

 등용하지 말라.

 ― 훈요 10조 중

공산 전투

임을 온전하게 하기 위한 / 그 정성 하늘 끝까지 미치고 / 넋은 이미 가셨지만 / 임께서 내려주신 벼슬은 또한 대단하구나. / 바라보니 알겠구나. / 그때의 두 공신이여 / 이미 오래 되었으나 / 그 자취는 오늘날에도 나타나는구나.

<div align="right">

―「도이장가」, 예종

</div>

경순왕이 고려에 항복하여 신라 멸망

"고립되고 위태로움이 이와 같아서 나라를 보전할 수 없다. 이미 강하지도 못하고 또 약하지도 않아 무고한 백성들의 간과 뇌가 길에 떨어지게 하는 것은 내가 차마 할 수 없는 일이다."

후백제의 멸망

견훤이 잠자리에서 아직 일어나지 않았는데, 멀리 궁정에서 떠들썩한 소리가 들렸다. 견훤이 아들 신검에게 물었다.

"이게 무슨 소리냐?"

"왕께서 연로하셔서 군국 정사에 어두우시므로, 맏아들 신검이 부왕의 자리를 섭정하게 되었다고, 여러 장수가 축하하는 소리입니다."

그러면서 신검은 견훤을 금산사 불당으로 옮기고, 파달 등 장사 30명을 시켜 지키게 했다. 그때 노래 하나가 유행했다.

'가엾은 완산 아이가 아비를 잃고 눈물 흘리네.'

993 거란의 고려 침입

"압록강 안팎도 우리 땅인데, 지금 여진이 그 중간을 점하고 있어 육로로 가는 것이 바다를 건너는 것보다 더 곤란하다. 그러니 국교가 통하지 못하는 것은 여진 탓이다. 만일 여진을 내쫓고 우리의 옛 땅을 회복하여 거기에 성과 보를 쌓고 길을 통하게 한다면 어찌 국교가 통하지 않겠는가."

— 서희

1019 귀주대첩

때마침 갑자기 비바람이 남녘으로부터 휩쓸어 와서 깃발이 북으로 나부꼈다. 아군이 이 기세를 타서 맹렬히 공격하니 용기가 스스로 배나 더해졌다.

1044 천리장성 축성

북방 오랑캐의 침략에, 유소가 천리를 쌓았다.

1108 — 별무반의 동북 9성 설치

"여진의 궁한리 밖은 산이 잇달아 벽처럼 서 있는데 오직 작은 길 하나가 겨우 통하므로 관성을 설치하여 그 길을 막는다면 여진에 대한 근심은 영원히 끊어질 것이다"라고 하였는데, 그것을 빼앗은 뒤 보니 수륙 도로가 통하지 않는 곳이 없어 듣던 바와 매우 달랐다.

1126 — 이자겸의 난 발발

당시 최고 권력자였던 이자겸은 십팔자도참설(이 씨가 왕이 된다는 소문)을 믿고 떡에 독약을 넣어 인종을 두 차례나 독살하고자 하는 등 반역을 꾀하였으나 척준경과의 불화로 체포되어 유배된 후 병사하였다. 이후 묘청의 난을 겪으면서 문벌귀족사회는 더욱 혼란해졌고, 무신정변이 발발하게 된다.

김부식 삼국사기 편찬

"고대의 열국에서도 각기 사관을 두어 시사를 기록한 일이 있으므로, 맹자

는 가로되 '진의 승, 초의 도올, 노의 춘추가 다 한 가지라'고 하였습니다.

우리 동방삼국에 있어서도 마땅히 그 사실을 기록하여야 할 것이므로, 노

신을 명하여 이것을 편수케 하심인데, 스스로 부족함이 많아 어찌할 바

를 모르겠습니다."

무신정변

"이렇게 입에 발린 말만 분분히 떠돌고 올바른 충언은 단절되어버린 결과

변란의 기미가 바로 임금의 처소에서 나타났어도 끝내 알아차린 사람이

없었다. 이것이야말로 두려워하지 않아도 되는 것을 두려워하고, 막상 두려

워해야 할 것은 두려워하지 않았기 때문인 것이다."

몽골의 침입

권신 최우는 항몽투쟁을 결의하고 장기적인 투쟁을 위해 강화도로 천도하였다. 이후 여섯 차례의 침공이 이루어지는 동안 강화도는 임시피난수도로서 기능하였고, 그 와중에도 가혹한 수취를 취하여 왕족 및 귀족들은 궁궐, 저택, 서원을 짓는 등 화려한 생활을 영위하였다.

원 간섭기 시작

만두집에 만두 사러 갔더니만 / 회회 아비 내 손목을 쥐었어요. / 이 소문이 가게 밖에 나며 들며 하면 / 조그마한 새끼 광대 네 말이라 하리라. / 그 잠자리에 나도 자러 가리라. / 그 잔 데 같이 답답한 곳 없다.

― 「쌍화점」

일연 삼국유사 편찬

"삼국의 시조가 모두 다 신비스럽고 기이한 데에서 나온 것을 어찌 괴이하다 하겠는가? 이것이 기이편을 모든 편의 첫머리로 삼는 까닭이며, 그 의도도 바로 여기에 있다."

공민왕 즉위, 반원 개혁 운동

감찰대부 이연종이 왕이 대궐에 나아가 간하기를 "머리를 땋고 호복을 입는 것은 선왕의 제도가 아니오니 원컨대 전하께서도 그런 것을 본뜨지 마소서" 하였더니 왕이 기뻐하며 곧 땋은 머리를 풀고 이연종에게 옷과 요를 주었다.

1359

홍건적 고려 침공

정묘일. 홍두적의 괴수로 평장을 자칭한 모거경이 군사를 4만이라고 떠벌이며 얼어붙은 압록강을 건너와 의주를 함락시킨 후 부사 주영세와 의주 백성 1천여 명을 살해했다.

무진일. 홍두적이 정주를 함락시키고 도지휘사 김원봉을 살해한 후 마침내 인주까지 함락했다.

1363

문익점이 목화를 반입

"계품사인 좌시중 이공수의 서장관이 되어 원나라 조정에 갔다가, 장차 돌아오려고 할 때에 길가의 목면 나무를 보고 그 씨 10여 개를 따서 주머니에 넣어 가져왔다."

1376

최영이 홍산전투에서 왜구를 정벌

"적들은 늘 말하기를 '두려워할 만한 자는 머리가 허옇게 센 최만호뿐이

다. 홍산 싸움에서 최만호가 오니 사졸이 다투어 말을 타고 유린하는 것이

몹시 두려웠다'고 하였습니다."

— 왜구로부터 탈출한 병사의 증언

1380

이성계, 황산대첩에서 왜구 토벌

"공이여! 공이여! 삼한이 다시 일어난 것은 이 한 번 싸움에 있는데, 공이

아니면 나라가 장차 누구를 믿겠습니까!"

— 황산대첩 후 최영이 이성계에게 한 말

1388

위화도 회군

첫째, 작은 나라로서 큰 나라에 거역할 수 없다.

둘째, 여름에 군사를 동원할 수 없다.

셋째, 온 나라 군사를 동원하여 멀리 정벌하면 왜적이 그 틈을 탈 것이다.

넷째, 장마철이므로 활은 아교가 풀어지고 군사들은 역병을 앓을 것이다.

— 요동 정벌 사불가론

1389

박위의 대마도 정벌

전함 1백 척으로 대마도를 공격하여 왜선 3백 척과 해변의 집들을 거진 불태우니, 원수 김종연·최칠석·박자안 등이 잇달아 도착해 본국에서 잡혀갔던 남녀 백여 명의 포로를 찾아내어 귀국시켰다.

이단계 조선의 건국부터 대한제국 성립까지

이번엔 우리에게 가장 친숙한 왕조, 조선왕조를 만나 볼게요. 조선왕조실록이나 승정원일기 등으로 방대한 기록을 남겼던 왕조인 만큼 다양한 사건들을 만나볼 수 있답니다.

1392

공양왕의 폐위와 고려의 멸망

"지금 왕이 혼암하여 임금의 도리를 이미 잃고 인심도 이미 떠나갔으므로, 사직과 백성의 주재자가 될 수 없으니 이를 폐하기를 청합니다." 남은이 정희계와 함께 교지를 가지고 북천동의 시좌궁에 이르러 교지를 선포하니, 공양왕이 부복하고 명령을 듣고 말하기를, "내가 본디 임금이 되고 싶지 않았는데 여러 신하들이 나를 강제로 왕으로 세웠습니다. 내가 성품이 불민하여 사기를 알지 못하니 어찌 신하의 심정을 거스린 일이 없겠습니까?" 하면서, 이내 울어 눈물이 두서너 줄기 흘러내리었다.

정몽주 사망

이런들 어떠하며 저런들 어떠하리 / 만수산 드렁칡이 얽어진들 어떠하리 / 우리도 이같이 얽어져 백년까지 누리리라. — 하여가

이 몸이 죽어죽어 일백 번 고쳐죽어 / 백골이 진토되어 넋이라도 있고 없고 / 임 향한 일편단심이야 가실 줄이 있으랴. — 단심가

한양 천도

태조의 명으로 도읍이 될 자리를 찾던 무학대사는 한양 근처에서 풍수를 살펴보고 있었다. 그때 밭에서 소로 쟁기질을 하던 노인이 "이 소는 미련하기가 무학과 같구나. 좋은 곳은 버리고 엉뚱한 데 와 찾다니"라고 하였다. 이에 놀란 무학이 노인에게 묻자 이곳으로부터 10리를 더 들어가 도읍을 정하라 일러주었고, 무학은 노인의 말대로 지금의 종로 위치에 도읍을 정하였다.

제1차 왕자의 난

봉화백 정도전·의성군 남은과 부성군 심효생 등이 여러 왕자들을 해치려

꾀하다가 성공하지 못하고 형벌에 복종하여 참형을 당하였다.

제2차 왕자의 난

방간이 휘하 수백 민을 거느리고 태상전을 지나다가 사람을 시켜 이르기

를, "정안이 장차 신을 해치려 하니, 신이 속절없이 죽을 수는 없습니다.

그러므로 군사를 발하여 응변합니다."

이에 태상왕이 가로되, "네가 정안과 아비가 다르냐? 어미가 다르냐?

저 소 같은 위인이 어찌 이에 이르렀는가?"

1419

이종무의 대마도 정벌

귀화한 왜인 지문을 보내어 편지로 도도웅와에게 깨우쳐 이르나 대답하지 않았다. 이에 우리 군사가 길을 나누어 수색하여, 크고 작은 적선 1백 29척을 빼앗아, 그중에 사용할 만한 것으로 20척을 고르고, 나머지는 모두 불살라 버렸다.

1441

측우기 발명

세자가 가뭄을 근심하여, 비가 올 때마다 젖어 들어간 푼수를 땅을 파고 보았었다. 그러나 적확하게 비가 온 푼수를 알지 못하였으므로, 구리를 부어 그릇을 만들고는 궁중에 두어 빗물이 그릇에 괴인 푼수를 실험하였다.

훈민정음 반포

"우리나라 말이 중국과 서로 달라 그 뜻이 서로 통하지 못하니 어리석은 백

성들이 말하고자 하는 바가 있어도 마침내 제 뜻을 펴지 못하는 이가 많

다. 내가 이를 매우 딱히 여겨 새로 스물여덟 글자를 만드니 사람마다 쉽

게 익혀 날마다 쓰기에 편하게 하고자 할 따름이니라."

계유정난

천만 리 머나먼 길에 고운 님 여의옵고 / 내 마음 둘 데 없어 냇가에 앉

았으니 / 저 물도 내 안 같아 울어 밤길 예놋다.

— 금부도사 왕방연이 단종에게 사약을 진어하고 돌아가는 길에 지어 읊

은 시

경국대전 반포

"우리 선대왕께서는 깊은 인자함과 두려운 은혜로 넓고도 빼어난 규범이 법조문 곳곳에 펴져 있으니, 바로 「경제육전」의 「원전」·「속전」·「등록」이다. 또 여러 차례 내리신 교지들이 아름다운 법이지만, 관리들이 용렬하고 어리석어 제대로 받들어 행하지 못하였다. 이렇게 된 것은 진실로 법의 과와 조가 너무 번잡하고 앞뒤가 서로 맞지 않고 하나로 정해지지 않았기 때문이다. 이제 남고 모자람을 짐작하고 서로 통하도록 갈고 다듬어 자손만대의 성법을 만들고자 한다."

무오사화

속으로 불신의 마음을 가지고 세 조정을 내리 섬겼으니, 나는 이제 생각할 때 두렵고 떨림을 금치 못한다. 동·서반 3품 이상과 대간·홍문관들로 하여금 형을 의논하여 아뢰도록 하라.

- 「연산군일기」중

중종반정

연산군은 조선 팔도에 채홍사와 채청사를 파견하여 아름다운 처녀를 뽑아 궁중으로 불러들였고 이들 '운평' 중에서도 왕을 가까이 모시는 이들을 승격시켜 '흥청'이라 하였다. 연산군은 경회루를 흥청들과 즐기는 놀이 장소로 삼았는데, 이렇듯 방탕한 생활을 하는 연산군을 두고 백성들은 '흥청망청'이라는 말로 저주했다.

1519

기묘사화

주초위왕 : 주와 초의 한자를 합친 '조'를 성으로 하는 이가 왕이 된다는

뜻. 훈구파 대신들이 나뭇잎에 꿀로 글씨를 새겨 벌레가 갉아먹게 한 후

이를 자연스레 일어난 일인 양 속여 조광조 등 급진 사림 세력에 모반의

누명을 씌웠다.

1547

양재역 벽서 사건

정언각이 우연히 양재역에 있던 벽서를 발견하고 왕에게 찾아가 고하였

다. 벽서의 내용은 다음과 같았다. "여왕이 위에서 정권을 잡고 간신, 이

기 등이 아래에서 권세를 농간하고 있으니 나라가 장차 망할 것을 서서

기다릴 수 있게 되었다. 이 어찌 한심하지 않은가?" 이는 정미사화의 원

인이 되었다.

1559~
1562

임꺽정 출몰

사신은 논한다. 도적이 성행하는 것은 수령의 가렴주구 탓이며, 수령의 가렴주구는 재상이 청렴하지 못한 탓이다. 오늘날 재상들의 탐오한 풍습이 한이 없기 때문에 수령들은 백성의 고혈을 짜내어 권력자들을 섬겨야 하므로 돼지와 닭을 마구 잡는 등 못 하는 짓이 없다. 그런데도 곤궁한 백성들은 하소연할 곳이 없으니, 도적이 되지 않으면 살아갈 길이 없는 형편이다.

1567

선조 즉위

"편지 보았다. 얼굴에 돋은 것은, 그 방이 어둡고 날씨도 음하니 햇빛이 돌아서 들면 내가 친히 보고 자세히 기별하마. 대강 약을 쓸 일이 있어도 의관과 의녀를 들여 대령하게 하려 한다. 걱정 마라. 자연히 좋아지지 않겠느냐."

　　　　　　　－ 천연두에 걸린 동생을 염려하는 정숙 공주의 편지에 대한 답장

기축옥사

정철 등이 선홍복에게 '만약 이발·이길·백유양 등을 끌어넣으면, 너는 반드시 살아날 수 있다' 하고, 그대로 진술하게 하였다. 선홍복이 그 말을 믿고 그대로 진술하였는데 즉시 끌어내 사형에 처하려 하니 부르짖기를, '이발·이길·백유양 등을 끌어 대면 살려주겠다 하고 어찌 도리어 죽이려 하느냐?' 하였으니, 정철 등이 사주하여 살육한 것이 이토록 심하였다.

조선통신사 파견

어전회의에서 정사 황윤길은 도요토미 히데요시에 대해서 "눈빛이 반짝반짝하여 담과 지략이 있는 사람인 듯하다"고 답한 반면 김성일은 "눈이 쥐와 같으니 족히 두려워 할 위인이 못 된다"고 하였다.

"일본국 관백은 조선 국왕 합하에게 바칩니다. 사람의 한평생이 백년을 넘지 못하는데 어찌 답답하게 이곳에만 오래도록 있을 수 있겠습니까. 국가가 멀고 산하가 막혀 있음도 관계없이 한 번 뛰어서 곧바로 대명국에 들어가 우리나라의 풍속을 4백여 주에 바꾸어 놓고 제도의 정화를 억만년토록 시행하고자 하는 것이 나의 마음입니다. 귀국이 선구가 되어 입조한다면 원려가 있음으로 해서 근우가 없게 되는 것이 아니겠습니까. 먼 지방 작은 섬도 늦게 입조하는 무리는 허용하지 않을 것입니다."

행주대첩

"성중에 있는 적진은 모두 여섯 곳인데 행주에서 접전할 때에 묵사동에 있는 진은 왜장 이하 모두 죽었고 그 외 각 진의 왜들도 죽거나 부상당하였습니다. 지금은 남산의 3진 소공주동의 1진만이 남아 있을 뿐입니다."

정유재란 발발

"적세가 하늘을 찌를 듯하여 마침내 우리나라 전선은 모두 불에 타서 침몰되었고 제장과 군졸들도 불에 타거나 물에 빠져 모두 죽었습니다. 신은 통제사 원균 및 순천 부사 우치적과 간신히 탈출하여 상륙했는데, 원균은 늙어서 행보하지 못하여 맨몸으로 칼을 잡고 소나무 밑에 앉아 있었습니다."

— 칠천량해전에 대한 선전관 김식의 보고 중

명량해전

"지금 신에게 아직 전선 열두 척이 있사오니 죽을힘을 내어 막아 싸우면 이길 수 있습니다. 전선이 비록 적으나, 미천한 신이 아직 죽지 않았으니 적들이 감히 우리를 업신여기지 못할 것입니다."

노량해전, 이순신 전사

사랑이여, 아득한 적이여. / 너의 모든 생명의 함대는 바람 불고 물결 높은 날 / 내 마지막 바다 노량으로 오라. / 오라, 내 거기서 한 줄기 일자진으로 적을 맞으리.

― 「칼의 노래」 중, 김훈

1610

허준 동의보감 찬진

"양평군 허준은 일찍이 선조 때 의방을 찬집하라는 명을 특별히 받들고 몇 년 동안 자료를 수집하였는데, 심지어는 유배되어 옮겨 다니고 유리하는 가운데서도 그 일을 쉬지 않고 하여 이제 비로소 책으로 엮어 올렸다."

1623

인조반정

궂은 비바람이 성머리에 불고 / 습하고 역한 공기 백 척 누각에 가득한데 / 창해의 파도 속에 날은 이미 어스름 / 푸른 산 근심어린 기운이 맑은 가을을 둘러싸네 / 돌아가고 싶어 왕손초를 신물나게 보았고 / 나그네의 꿈에는 제자주가 자주 보이네 / 고국의 존망은 소식조차 끊어지고 / 안개 자욱한 강 위에 외딴 배 누웠구나.

— 광해군이 제주도로 유배될 때 남긴 시조

이괄의 난

"역적 이괄이 군사를 일으켰는데, 안팎에 체결하여 헤아릴 수 없는 변란이 서울에서 일어난다면 장차 어찌하겠는가. 그리고 대신·추관이 날마다 국청에 나아가 참여하면 방어하는 방책을 어느 겨를에 규획하겠는가. 곧 죽여 없애야 한다."

병자호란 발발

용골대 등이 인도하여 들어가 단 아래에 북쪽을 향해 자리를 마련하고 상에게 자리로 나가기를 청하였는데, 청나라 사람을 시켜 여창하게 하였다. 상이 삼궤구고두의 예를 행하였다.

1659

제1차 예송논쟁

"지금 선도는 뜻을 잃어 불평을 품고 속으로 노리면서 좋은 기회를 얻어 그의 간사한 꾀를 부리려고 합니다. 그리하여 겉으로는 정개청의 신원을 빙자해 논하면서 속으로는 자기의 한을 풀려는 바탕을 도모해, 한편으로는 전하의 뜻을 시험해 보고 한편으로는 자기와 뜻이 다른 자를 넘어뜨리려 하였습니다. 윤선도의 관직을 삭탈하고 고향으로 돌려보내소서."

1670~
1671

경신대기근

"연산에 사는 사가의 여비 순례가 그의 5살 딸과 3살 아들을 죽여서 먹었는데, 같은 마을 사람이 전하는 말을 듣고 가서 사실 여부를 물었더니 '아들과 딸이 병 때문에 죽었는데 큰 병을 앓고 굶주리던 중에 과연 삶아 먹었으나 죽여서 먹은 것은 아니다'라고 하였다 합니다."

숙종 즉위

장 씨를 책봉하여 숙원으로 삼았다. 전에 역관 장현은 국중의 거부로서 복창군 이정과 복선군 이남의 심복이 되었다가 경신년의 옥사에 형을 받고 멀리 유배되었는데, 장 씨는 곧 장현의 종질녀이다. 나인으로 뽑혀 궁중에 들어왔는데 자못 얼굴이 아름다웠다.

− 숙종실록, 희빈 장 씨에 관한 기록

백두산정계비 건립

"오라총관 목극등이 황지를 받들어 변계를 조사하고 이곳에 이르러 살펴보니 서쪽은 압록강이고 동쪽은 토문강이므로, 분수령 상에 돌에 새겨 명기한다. 강희 51년 5월 15일"

1762

임오화변

"내시, 나인, 종의 신분을 가진 자를 100여 명을 죽이고 낙형에 처했다."

"병이 발작할 때에는 궁비와 환시를 죽였고, 죽인 후에는 후회하곤 했다."

— 사도세자의 질환에 관한 기록 중

1776

정조 즉위

"입에서 젖비린내가 나고 미처 사람 꼴을 갖추지 못한 놈과 경박하고 어

지러워 동서도 분간 못하는 놈이 감히 그 주둥아리를 놀린다."

"대신 '누구'는 몸에 동전 구린내가 나서 주변이 모두 기피하는 놈이다."

"경은 갈수록 입을 조심하지 않는다. 경은 생각 없는 늙은이라 하겠다."

"참으로 호로자식이라 하겠으니 안타까운 일이다."

— 정조가 심환지에게 보낸 비밀편지 중

1811~ 1812

홍경래의 난

"조정에서는 서토(평안도)를 버림이 분토와 다름이 없다. 돈암·월포와 같은 재사가 나도 조정에서 이를 돌보지 않고, 심지어는 권문세가의 노비까지 서북인을 평한이라고 멸시하니 어찌 원통하고 억울하지 않은 자 있겠는가? 나라가 급한 일을 당하였을 때는 반드시 서토의 힘에 의지하고 또한 과거를 볼 때는 반드시 서토의 문장을 빌었으니 400년 이래 서토의 사람들이 조정을 저버린 일이 있는가?"

1860

동학 창시

"나 또한 동쪽에서 태어나 동도를 받았으니 도는 비록 천도이나, 학은 동학이다."

— 「논학문」, 최제우

임술농민봉기

삼정의 문란으로 전라도, 경상도, 충청도 등의 약 71개 지역에서 일어난 농

민항쟁

- 전정 : 소유하고 있는 토지에 대하여 부과하는 세금

- 군정 : 군역을 면제받고자 하는 이들이 군역을 대신하여 납부하는 세금

- 환정 : 춘궁기에 농민에게 식량과 씨앗을 빌려주었다가 추수한 후 돌

 려받는 제도

고종 즉위, 흥선대원군 집권

철종 14년 계해 12월 8일, 묘시에 임금이 창덕궁의 대조전에서 승하하였

다. 이에 대왕대비전에서 흥선군의 적자인 둘째(명복, 고종)에게 임금의

자리를 물려받게 하였다.

1864

서원 철폐

"백성에게 해를 끼치는 자라면 공자가 다시 살아난다 해도 용서하지 않을 것이다. 하물며 옛 성현을 모신다는 곳이 지금 도적의 소굴이 된 지 오래되었다. 어찌 철폐하지 않을 수 있겠는가?"

— 흥선대원군

1866

제너럴 셔먼 호 사건

평양부에 정박한 이양선이 더욱 방자히 날뛰며 대포와 총을 쏘아 우리나라 사람을 살해하였는바, 제어하여 승리할 방책은 화공보다 나은 것이 없었습니다. 일제히 불을 질러 불길이 번져 나가 그 배를 태우자 배에 있던 최난헌과 조능봉이 뱃머리로 뛰어나와 비로소 살려달라고 청하였습니다.

병인박해 발발

세 사람이 관청을 부추겨 우리나라 전교사를 살해한 것에 대해 엄정히 분별할 것이다. 너희 관청에서는 조속히 전권을 지닌 관원이 조속히 이곳에 와서 직접 면대하여 영구적인 장정을 확정하라.

오페르트 도굴 사건

삼가 말하건대 남의 무덤을 파는 것은 예의가 없는 행동에 가깝지만 무력을 동원하여 백성들을 도탄 속에 빠뜨리는 것보다 낫기 때문에 하는 수 없이 그렇게 하였습니다. 본래는 여기까지 관을 가져오려고 하였으나 과도한 것 같아서 그만두고 말았습니다. 이것이 어찌 예의를 중하게 여기는 도리가 아니겠습니까? 귀국의 안위가 귀하의 처리에 달려 있으니 대관 1인을 차송하여 대책을 강구하는 것이 어떻겠습니까?

신미양요

김병학이 아뢰기를, "정황이 불측한 것으로 서양 오랑캐와 같은 것이 없습니다. 이른바 미리견은 부락만 있을 뿐인데, 그 중간에 워싱톤이라는 곳이 있어서 성지를 만들고 기지를 건설하여 해외의 양이와 더불어 서로 교통하고 있으며, 영국은 거리상 가장 가까운 듯하니 이는 「해국도지」에 나타나 있습니다."

척화비 건립

"서양의 오랑캐가 침략해 오는데 싸우지 않으면 화해할 수밖에 없고, 화해를 주장하는 것은 나라를 파는 것이다. 병인년에 만들고 신미년에 세운다."

강화도조약 체결

- 제7관 : 일본국 항해자로 하여금 조선국 연해의 해안을 측량하도록 허용하고, 도지를 편제하게 하여 양국 선객에게 안전을 도모하게 한다.

- 제9관 : 양국은 이미 통호하였으니 피차의 인민은 각자 임의에 따라 무역을 하며, 양국의 관리는 조금도 이에 간여하지 못하며 제한 금지도 못한다.

갑신정변 발발

- 청에 잡혀간 대원군을 돌아오게 하고, 청에 바치던 조공을 없앤다.

- 모든 인민은 평등한 권리를 가지며, 관리는 능력에 따라 뽑는다.

- 지조법을 개혁하여 관리의 부정을 막고 백성을 보호하며, 국가 재정을 넉넉하게 한다.

─ 정강 14조 중

동학농민운동

- 진멸권귀 : 권세 있고 부귀한 무리들을 멸하고,

- 축멸왜이 : 왜적과 양이들을 구축하여 없이 하며,

- 제세안민 : 세상을 구원하고 민중을 편안케 한다.

을미사변

무리들은 안으로 깊숙이 들어가 왕비를 끌어내어 두세 군데 칼로 상처를 입혔다. 나아가 왕비를 발가벗긴 후 국부검사를 하였다. 그리고 마지막으로 기름을 부어 소실시키는 등 차마 이를 글로 옮기기조차 어렵다. 그 외에 궁내부 대신의 코와 귀를 자른 뒤 참혹한 방법으로 살해했다.

　　 － 예조 보고서

요즘 구라파의 여러 나라들에서 비록 전제정치라고 하더라도 국사를 의논

하는 상, 하 의원을 둠으로써 국시를 자문하며 언로를 널리 열어 놓았습니

다. 이는 조칙에서 한 번 상을 주고 한 번 벌을 주는 일을 함부로 시행하지

말고 다 공론에 부치라고 하신 뜻이 너그럽고 위대하니, 더없이 넓고 높은 성

덕이 옛날의 훌륭한 정사에 부합되며 만국에 통행하는 규례에 맞습니다.

삼단계 일제강점기에서 광복의 순간까지

마지막으로 짧지만 많은 일이 있었던, 그리고 우리가 결코 잊어서는 안 될 근현대의 기억을 만나 볼 거예요.
대한제국의 건국부터 광복의 순간까지, 그 긴박했던 순간을 따라 쓰며 함께해 봐요.

1897

대한제국 건국

"우리나라는 곧 삼한의 땅인데, 국초에 천명을 받고 하나의 나라로 통합되었다. 지금 국호를 대한이라고 정한다고 해서 안 될 것이 없다. 또한 매번 각국의 문자를 보면 조선이라고 하지 않고 한이라고 하였다. 국호가 이미 정해졌으니, 원구단에 행할 고유제의 제문과 반조문에 모두 대한으로 쓰도록 하라."

1. 외국인에게 의지하지 말고 관민이 한 마음으로 힘을 합하여 전제 황권을 견고하게 할 것

2. 외국과의 이권에 관한 계약과 조약은 각 대신과 중추원 의장이 합동 날인하여 시행할 것

3. 국가 재정은 탁지부에서 전관하고, 예산과 결산을 국민에게 공표할 것

4. 중대 범죄를 공판하되, 피고의 인권을 존중할 것

5. 칙임관을 임명할 때에는 정부에 그 뜻을 물어서 중의에 따를 것

6. 정해진 규정을 실천할 것

— 헌의 6조

대한국 국제 선포

- 제일조 : 대한국은 세계 만국의 공인되어 온 바 자주독립하온 제국이니라.

- 제이조 : 대한국의 정치는 유전즉 오백년 전래하시고 유후 항만세 불변

 하오실 전제 정치이니라.

- 제삼조 : 대한국 대황제께옵서는 무한하온 군권을 향유하옵시나니 공

 법에 위한 바 자립 정체이니라.

러일전쟁 발발

"근일 일본과 러시아 양국이 서로 전쟁을 하고 있어 군사가 국경 근처를

지나가고 있다. 나랏일이 갈수록 어려워지므로 짐은 심히 우려가 된다. 상

하가 분발하여 힘써 그때그때의 상황에 따라 알맞게 처리함으로써 일

마다 합당하게 처리되어 그르치는 데에 이르지 않도록 하라."

한일의정서 체결

- 제4조 : 제3국의 침해나 내란으로 인하여 대한제국의 황실 안녕과 영토 보전에 위험이 있을 경우에는 대일본제국 정부는 속히 임기응변의 필요한 조치를 행할 것이며, 대한제국 정부는 대일본제국 정부의 행동이 용이하도록 충분히 편의를 제공한다. 대일본제국 정부는 전항의 목적을 성취하기 위하여 군략상 필요한 지점을 임기수용할 수 있다.

- 제5조 : 대한제국 정부와 대일본제국 정부는 상호의 승인을 경유하지 아니하고 훗날 본 협정의 취지에 위반할 협약은 제3국 간에 정립할 수 없다.

을사늑약 체결

- 제1조 : 일본국정부는 재동경 외무성을 경유하여 금후 한국의 외국에 대한 관계 및 사무를 감리, 지휘하며, 일본국의 외교대표자 및 영사는 외국에 재류하는 한국의 신민 및 이익을 보호한다.

- 제2조 : 일본국정부는 한국과 타국 사이에 현존하는 조약의 실행을 완수할 임무가 있으며, 한국정부는 금후 일본국정부의 중개를 거치지 않고는 국제적 성질을 가진 어떤 조약이나 약속도 하지 않기로 상약한다.

통감부 설치

일본국정부는 한국 황제폐하 궐하에 1명의 통감을 두되 통감은 전적으로 외교에 관한 사항을 관리하기 위하여 경성에 주재한다.

— 을사늑약 제3조

국채보상운동

지금 우리들은 정신을 새로이 하고 충의를 떨칠 때이니, 국채 1,300만 엔은 우리나라의 존망에 직결된 것입니다. 그런데 이를 갚을 길이 있으니 수고롭지 않고 손해보지 않고 재물 모으는 방법이 있습니다. 2,000만 명의 인민들이 3개월 동안 흡연을 금지하고, 그 대금으로 한 사람에게 매달 0.2 엔만큼 거둔다면 1,300만 엔을 모을 수 있을 것입니다.

헤이그 특사 파견

"일본인들은 평화, 평화를 부르고 있다. 그러나 기관총 앞에서 사람들은 평화로울 수 있는가? 모든 한국인들을 죽이거나 혹 일본인들이 한국의 독립과 자유를 자기들의 손아귀에 집어넣을 때까지는 극동에 평화가 있을 수 없다."

— 「한국의 호소」, 이위종

1907

정미 7조약 체결

- 제4조 : 한국고등관리의 임면은 통감의 동의로써 차를 행할 사.

- 제5조 : 한국 정부는 통감의 추천한 일본인을 한국 관리에 임명할 사.

- 제6조 : 한국 정부는 통감의 동의 없이 외국인을 고빙 아니할 사.

1909

안중근, 이토 히로부미 저격

안중근은 경술년 양력 3월 26일 오전 10시에 형장에 서서 기뻐하며 말하기를 "나는 대한독립을 위해 죽고, 동양 평화를 위해 죽는데 어찌 죽음이 한스럽겠소?" 하였다. 마침내 한복으로 갈아입고 조용히 형장으로 나아가니, 나이 32세였다.

경술국치

"짐이 이에 구연히 안으로 반성하고, 확연히 스스로 판단하여 이에 한국의 통치권을 종전부터 친근하고 신임하던 이웃나라 대일본 황제 폐하께 양여하여 밖으로 동양의 평화를 공고히 하고, 안으로 팔도 민생을 보전케 하노니, 오직 그대 대소 신민들은 동요하지 말고 각각 그 생업에 편안히 하며 일본 제국의 문명 신정에 복종하여 모두 행복을 받도록 하라."

— 승정원일기 마지막 기사 일부

105인 사건 날조

"더 이상 부인하면 고통만 더할 것 같아 사실이 아니지만 사실로 시인할 수밖에 없었다."

— 신민회의 간부 윤치호의 고백

고종 승하

- 이상적이라 할 만큼 건강하던 고종 황제가 식혜를 마신 지 30분도 채 안 되어 심한 경련을 일으키며 죽어 갔다.

- 고종 황제의 팔다리가 1~2일 만에 엄청나게 부어올라서, 사람들이 황제의 통 넓은 한복 바지를 벗기기 위해 바지를 찢어야만 했다.

- 약용 솜으로 고종 황제의 입안을 닦아내다가, 황제의 이가 모두 빠져 있고 혀는 닳아 없어졌다는 사실을 발견했다.

- 30cm가량 되는 검은 줄이 목 부위부터 복부까지 길게 나 있었다.

 − 윤치호의 일기 중

3·1운동

우리는 이에 우리 조선이 독립국임과 조선인이 자주민임을 선언한다. 이 선언을 세계 온 나라에 알리어 인류 평등의 크고 바른 도리를 분명히 하며, 이것을 후손들에게 깨우쳐 우리 민족이 자기의 힘으로 살아가는 정당한 권리를 길이 지녀 누리게 하려는 것이다.

— 3·1 독립선언서

제암리 학살 사건

아리다 일본육군 중위가 이끄는 일본군경은 기독교도·천도교도 약 30명을 교회당 안으로 몰아넣은 후 문을 모두 잠그고 집중사격을 퍼부었다. 이때 한 부인이 어린 아기를 창밖으로 내놓으며 아기만은 살려달라고 애원했으나 일본군경은 아기마저 잔혹하게 찔러 죽였다.

대한민국 임시정부 수립

- 제2조 : 대한민국의 주권은 대한인민 전체에 있다.

- 제3조 : 대한민국의 강토는 구한국의 판도로 한다.

- 제4조 : 대한민국의 인민은 일체 평등하다.

- 제5조 : 대한민국의 입법권은 의정원이, 행정권은 국무원이, 사법권은

 법원이 행사한다.

의열단 창단

우리는 민중 속에 가서 민중과 손을 잡고 끊임없는 폭력, 암살, 파괴, 폭동

으로써 강도 일본의 통치를 타도하고, 우리 생활에 불합리한 일체 제도를

개조하여, 인류로서 인류를 압박치 못하며, 사회로써 사회를 수탈하지 못

하는 이상적 조선을 건설할지니라.

청산리 전투

교전은 아침부터 저녁까지 계속되었다. 굶주림! 그러나 이를 의식할 시간도 먹을 시간도 없었다. 마을 아낙네들이 치마폭에 밥을 싸 가지고 빗발치는 총알 사이로 산에 올라와 한 덩이 두 덩이 동지들 입에 넣어 주었다.

－「우등불」 중, 이범석

간도 참변

"10월 9일에서 11월 5일까지 27일간 간도 일대에서 학살된 조선인들은 현재 확인된 수만 해도 3,469명에 이른다."

물산장려운동

첫째, 의복은 남자는 무명베 두루마기를, 여자는 검정물감을 들인 무명치마를 입는다.

둘째, 우리 손으로 만든 토산품은 우리 것을 이용하여 쓴다.

셋째, 일상용품은 우리 토산품을 상용하되, 부득이한 경우 외국산품을 사용하더라도 경제적 실용품을 써서 가급적 절약을 한다.

관동대지진, 일제의 조선인 학살

"모치즈키 상등병과 이와나미 소위는 재해지 경비 임무를 띠고 고마쓰가와에 가서 병사들을 지휘하여 아무런 저항도 없이 온순하게 복종하는 조선인 노동자를 200명이나 참살했다. 부인들은 발을 잡아당겨 가랑이를 찢었으며 혹은 철사줄로 목을 묶어 연못에 던져 넣었다."

1926

순종 승하

"나 지금 경에게 위탁하노니 경은 이 조칙을 중외에 선포하여 내가 최애최 경하는 백성으로 하여금 병합이 내가 한 것이 아닌 것을 효연히 알게 하면 이전의 소위 병합 인준과 양국의 조칙은 스스로 따기에 돌아가고 말 것이라. 여러분이여, 노력하여 광복하라. 짐의 혼백이 명명한 가운데 여러분을 도우리라."

— 궁내부 관리인 조정구가 전했다는 순조의 유언 중

1926

6·10 만세운동

대한독립운동자여 단결하라! / 일체 납세를 거부하자! / 일본 문자를 배척하자! / 언론 출판 집회의 자유를! / 교육 용어는 조선어로! / 동양척식주식회사는 철폐하라!

1. 우리의 투쟁 대상은 광주중학생이 아니라 일본 제국주의이니 투쟁 방향을 일제로 돌릴 것.

2. 광주중학생에 대한 적개심과 투쟁을 일제에 대한 증오와 독립투쟁으로 바꿀 것.

3. 광주중학생과 대치중인 광주고보생을 해산시키지 말고 광주고보로 집합시켜 적개심에 불타는 학생들을 식민지 강압정책 반대 시위운동으로 돌릴 것.

4. 장재성이 시위운동을 직접 지도할 것.

5. 우리는 앞으로 다른 동지들과 연락하여 다음 투쟁을 준비하고 계획할 것.

— 장재성이 제시한 학생운동의 행동 방향

신간회 해체

"본 지회는 부르짖는다. 신간회 해소는 투쟁을 위하여, 해소 투쟁의 전개
는 우익 민족주의자의 정체 폭로의 노농주체의 강대화에 기반을 두어야 한
다. 우익 민족주의자의 정체는 이상의 우리 해소 이론에 의해 폭로되었으리
라고 믿는다."

— 「삼천리」 1931년 4월호 중

이봉창 의사 의거

"나는 영원한 쾌락을 향코자 이 길을 떠나는 터이니 우리 양인이 희열한
안색을 띠고 사진을 찍읍시다."

윤봉길 의사 의거

"이 시계는 선서식 후 6원을 주고 산 것인데, 선생님의 시계는 2원짜리이니 내 것과 바꿉시다. 나는 시계를 한 시간밖에 쓸 데가 없습니다."

일장기 말소 사건

손기정의 가슴에 새겨있는 일장기 마크는 물론, 손 선수 자체의 용모조차 잘 판명되지 않는 까닭에 당국으로서는 당초 졸렬한 인쇄 기술에 의한 것이라 판단했으나 조사한 결과 손기정의 가슴에 새겨져 있는 일장기 마크를 손으로 공들여 말소시킨 사실이 판명되었다.

— 조선출판경찰개요

한국광복군 창설

대한민국 임시정부는 대한민국 원년, 정부가 공포한 군사조직법에 의거하여 중화민국 총통 장개석 원수의 특별 허락으로 중화민국 영토 내에서 광복군을 조직하고, 대한민국 二二년 9월 17일 한국광복군 총사령부를 창설함을 이에 선언한다.

조선어학회 사건

포악한 왜정의 억압과 곤궁한 경제의 쪼들림 가운데서, 오직 구원한 민족적 정신을 가슴 속 깊이 간직하고, 원대한 문화적 의욕에 부추긴 바 되어, 한 자루의 모지라진 붓으로 천만 가지 곤란과 싸워 온 지 열다섯 해 만에 만족하지 못한 원고를 인쇄에 부쳤더니 애달프도다.

- 위 동맹국의 목적은 일본이 1914년 제1차 세계대전 개시 이후에 탈취 또는 점령한 태평양의 도서 일체를 박탈할 것과 만주, 대만 및 팽호도와 같이 일본이 청국으로부터 빼앗은 지역 일체를 중화민국에 반환함에 있다.

- 또한 일본은 폭력과 탐욕으로 약탈한 다른 일체의 지역으로부터 구축될 것이다. 앞의 3대국은 한국민의 노예상태에 유의하여 적당한 시기에 한국을 자주 독립시킬 결의를 한다.

— 카이로 선언문 중

그날이 오면 그날이 오며는 / 삼각산이 일어나 더덩실 춤이라도 추고 / 한

강물이 뒤집혀 용솟음칠 그날이, / 이 목숨이 끊기기 전에 와주기만 하량이

면, / 나는 밤하늘에 날으는 까마귀같이 / 종로의 인경을 머리로 들이받

아 울리오리다. / 두개골은 깨어져 산산조각 나도 / 기뻐서 죽사오매 오

히려 무슨 한이 남으오리까.

― 「그날이 오면」 중, 심훈

내 손글씨 다시 보기

교정을 시작하기 전에 써 두었던 손글씨 모양 기억하시나요?
이제 똑같은 글귀를 다시 한 번 써 볼게요.
그동안 열심히 연습해서 달라진 글씨를 직접 확인해 봐요.

만약 네가 오후 네 시에 온다면

난 세 시부터 행복해지기 시작할 거야.

시간이 지날수록 점점 더 행복해지겠지.

그리고 네 시에는 가슴이 두근거려 안절부절못할 거야.

그래서 행복이 얼마나 값진 것인지 알게 되겠지.

년 월 일

연습장

교양 있는 손글씨

제사장
부록

· ·

생활 속 글쓰기 연습

주민등록증 재발급신청서

■ 주민등록법 시행령 [별지 제32호서식] 〈개정 2023. 4. 5.〉

주민등록증 재발급신청서

※ 뒤쪽의 유의사항을 읽고 작성하기 바라며, []에는 해당하는 곳에 ∨표를 합니다. (앞쪽)

접수 번호		접수일		처리 기간: 즉시

신청인	성명(한글)	홍길동	주민등록번호	880101-1234567
	주소	서울특별시 (시·도) 종로구 (시·군·구)	※ 시·도, 시·군·구까지만 작성 (상세 주소는 작성하지 않아도 됩니다.)	
	연락처	010-1234-5678		
	[] 수수료 면제를 신청함 ※ 수수료 면제 대상은 「국민기초생활보장법」에 따른 수급자, 독립유공자, 국가유공자, 고엽제후유의증환자, 참전군인, 5·18민주유공자, 특수임무수행자, 한부모가족 보호대상자 및 관계 법령에서 수수료를 면제하도록 한 규정이 있는 경우입니다.			

재발급 사유	[∨] 분실 [] 훼손 [] 성명 변경 [] 주민등록번호 변경
	[] 주소 변경 칸 부족 [] 용모(사진)변경 [] 지문 재등록
	[] 미수령으로 회수·파기 [] 주민등록 말소자의 귀국 [] 재외국민 주민등록
	[] 그 밖의 사유

주민등록증 발급사실 문자통보서비스	본인의 주민등록증 (재)발급이 신청되거나, 발급된 주민등록증이 읍·면사무소나 동 주민센터에 배송 또는 민원인에게 교부되었을 때 그 사실을 휴대전화 문자로 통보받는 서비스는 별도로 신청해야 합니다.

주민등록증 발급신청 확인서	[∨] 신청 [] 미신청
주민등록증 수령 방법	[] 방문 [] * 수령을 희망하는 읍·면사무소나 동 주민센터 또는 출장소의 명칭을 적습니다. [∨] 등기우편
주민등록증 수령 문자 안내 서비스	[∨] 신청 [] 미신청
점자 스티커	[∨] 신청 [] 미신청
등기우편 수령 주소 ※ 주민등록 주소가 아닌 경우: (우)	[∨] 주민등록 주소와 같음

「주민등록법」 제27조 및 제27조의2에 따라 주민등록증의 재발급을 신청합니다.

2024 년 01 월 01 일

신청인 홍길동 (서명 또는 인)

관계 공무원 방문 재발급 신청인	성명(한글)	(서명 또는 인)	주민등록번호	
	주소	(시·도) (시·군·구)	연락처	

읍·면·동장 및 출장소장 귀하

첨부 서류	1. 6개월 이내에 촬영한 신청인의 모자 등을 쓰지 않은 상반신 사진(3.5㎝×4.5㎝) 1장 2. 종전의 주민등록증. 다만, 다음 각 목의 어느 하나에 해당하는 경우에는 첨부하지 않습니다. 　가. 주민등록증을 분실한 경우 　　※ 주민등록증을 재발급 받은 후에 분실했던 주민등록증을 찾았을 때에는 지체 없이 읍·면사무소 또는 동 주민센터에 분실했던 주민등록증을 반납하여야 합니다. 　나. 국외로 이주한 사람이 영주(永住)하기 위해 귀국한 경우로서 국외로 이주하기 전에 주민등록증을 반납한 경우 　다. 재외국민이 국내에 30일 이상 거주할 목적으로 귀국한 경우로서 국외로 이주하기 전에 주민등록증을 반납한 경우 　라. 주민등록증을 발급하였으나 3년이 지나도 찾아가지 않아 해당 행정기관이 파기한 경우 　마. 습득한 주민등록증의 수령을 안내하였으나 1년이 지나도 찾아가지 않아 해당 행정기관이 파기한 경우 3. 관계 공무원에게 중증장애인을 방문하여 재발급해 줄 것을 신청하는 경우에는 다음 각 목의 자료 　가. 발급 대상자가 중증장애인임을 증명할 수 있는 자료 　나. 중증장애인이 아닌 사람이 신청하는 경우에는 신청자격을 증명하는 자료	수수료 5,000원

210mm×297mm[백상지(80g/㎡)]

편지봉투

보내는 사람 고길동

경기도 파주시 광인사길 79

3층 302호

| 1 | 0 | 8 | 8 | 1 |

☎ 01X-9876-5432

받는 사람 홍길동

서울특별시 영등포구 의사당대로 1

2층 207호

| 0 | 7 | 2 | 3 | 3 |

☎ 01X-1234-5678

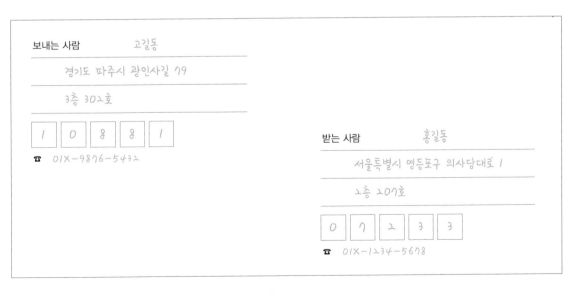

보내는 사람 고길동

경기도 파주시 광인사길 79

3층 302호

| 1 | 0 | 8 | 8 | 1 |

☎ 01X-9876-5432

받는 사람 홍길동

서울특별시 영등포구 의사당대로 1

2층 207호

| 0 | 7 | 2 | 3 | 3 |

☎ 01X-1234-5678

택배 운송장

○○**택배**	운송장 번 호	000-0000-000		선불 현금 신용 반품	착불 현금 신용 반품

받는분	주소	서울특별시 영등포구 의사당대로 1		
		2층 207호	휴대폰	01X-1234-5678
	성명	홍길동	☎ ()	
보내는분	주소	경기도 파주시 광인사길 79		
		3층 302호	휴대폰	01X-9876-5432
	성명	고길동	☎ ()	

품명	가전제품	주의사항	☑파손 ☐부패 ☐상하
물품가격	30 만원	수량 1 개	물량 3 kg 크기 대 ⓒ 소

도착점

발 송 점	운임	
	도선	
	항공	
취급자	기타	
	합계	
접수일자	배달예정일	

① 발송점용

고객유의사항	○○택배에서는 1개 300만 원을 초과하는 물품은 취급하지 않으며, 50만 원을 초과하는 물품에 대하여는 할증운임이 적용된 경우에 한하여 신고하신 물품가격 범위 내에서 손해를 배상해 드리고, 물품가격을 신고하지 않으신 경우에는 손해배상한도액 150만 원 범위 내에서 배상해드립니다.	고 객 확 인 란 고길동 ㊞

○○**택배** 서울시 마포구 동교로 18길 10
택배이용문의 : 1588-XXXX www.yeamoonsa.com

X 000000000000 A

입 · 출금전표

입금하실 때 (무통장, 타행환, 수표발행) ○○은행 ohohbank.com

계좌번호	1234-56-789000											CMS번호		
금액	천억	백억	십억	억	천만	백만	십만	만	천	백	십	원	보내시는분 (성명)	홍길동 ☎ 010-1234-5678
							1	3	5	0	0	0		
예금주 (받으실분)	고길동												주민등록번호	880101-1234567
타행입금시	한국 은행 여의도 지점												대리인	본인확인
													주민등록번호	
현금													수표발행을 원하시는 경우	10만원권 매 ₩
자기앞														100만원권 매 ₩
기타														합계 ₩

간이영수증

영수증
(공급받는자 보관용)

NO.	123				고길동	귀하

공급자	등록번호	123-45-67890			
	상호	○○청과	성명	홍길동	
	사업장 소재지	서울특별시 영등포구 의사당대로 1 2층 207호			
	업태	소매	종목	청과류	

작성년월일	금액	비고
2018. 01. 01	₩ 25,000	

위 금액을 영수(청구)함.

월일	품목	수량	단가	금액
	수박	1		15,000
	사과	5	2,000	10,000
				₩ 25,000

영수증
(공급자 보관용)

NO.	123				고길동	귀하

공급자	등록번호	123-45-67890			
	상호	○○청과	성명	홍길동	
	사업장 소재지	서울특별시 영등포구 의사당대로 1 2층 207호			
	업태	소매	종목	청과류	

작성년월일	금액	비고
2018. 01. 01	₩ 25,000	

위 금액을 영수(청구)함.

월일	품목	수량	단가	금액
	수박	1		15,000
	사과	5	2,000	10,000
				₩ 25,000

세관신고서

여행자 휴대품 신고서

- 신고대상물품이 있는 입국자는 신고서를 작성·제출해야 합니다.
- 동일한 세대의 가족은 1명이 대표로 신고할 수 있습니다.
- 성명과 생년월일은 여권과 동일하게 기재해야 합니다.

성 명	고길동		
생년월일	1988 년 1 월 1 일		
여권번호		외국인에 한함	
여행기간	5 일	출발국가	대만
동반가족	본인 외 명	항공편명	
전화번호	010-1234-5678		
국내 주소	경기도 파주시 광인사길 79 3층 302호		

세관 신고사항 해당 사항에 "☑" 표시

		면세 초과 있음				없음
1	휴대품 면세범위(뒷면 참조)를 초과하는 "품목" • 물품 상세 내역은 뒷면에 기재 ⇨ 자진신고 시 관세의 30%(20만원 한도) 감면	술	담배	향수	일반물품	☑

2	원산지가 FTA 협정국가인 물품으로서 협정 관세를 적용받으려는 물품	있음 ☐ 없음 ☑
3	미화로 환산해서 총합계가 "1만 달러"를 초과 하는 화폐 등(현금, 수표, 유가증권 등 모두 합산)	있음 ☑ 없음 ☐

[총 금액 : 450$]

4	우리나라로 반입이 금지되거나 제한되는 물품	있음 ☐ 없음 ☑

 ㄱ. 총포류, 실탄, 도검류, 마약류, 방사능물질 등
 ㄴ. 위조지폐, 가짜 상품 등
 ㄷ. 음란물, 북한 찬양 물품, 도청 장치 등
 ㄹ. 멸종위기 동식물(앵무새, 도마뱀, 원숭이, 난초 등) 또는 관련 제품(웅담, 사향, 악어가죽 등)

5	동·식물 등 검역을 받아야 하는 물품	있음 ☐ 없음 ☑

 ㄱ. 동물(물고기 등 수생 동물 포함)
 ㄴ. 축산물 및 축산가공품(육포, 햄, 소시지, 치즈 등)
 ㄷ. 식물, 과일류, 채소류, 견과류, 종자, 흙 등
 • 가축전염병 발생국의 축산농가 방문자는 농림축산검역본부에 신고하시기 바랍니다.

6	세관의 확인을 받아야 하는 물품	있음 ☐ 없음 ☑

 ㄱ. 판매용 물품, 회사에서 사용하는 견본품 등
 ㄴ. 다른 사람의 부탁으로 반입한 물품
 ㄷ. 세관에 보관 후 출국할 때 가지고 갈 물품
 ㄹ. 한국에서 잠시 사용 후 다시 외국으로 가지고 갈 물품
 ㅁ. 별송품, 출국할 때 "일시수출(반출)신고"를 한 물품 등

본인은 이 신고서를 사실대로 성실하게 작성하였습니다.

2024 년 1 월 1 일

신고인 : 고길동 (서명)

〈 뒷면에 계속 〉

1인당 "품목"별(술/담배/향수/일반물품) 면세범위

▶ 해외 또는 국내 면세점에서 구매하거나, 기증 또는 선물받은 물품 등으로서

술	2병	합산 2ℓ 이하로서 총 US $400 이하	일반물품	미화 800달러 이하
담배		- 궐련형 : 200개비(10갑) - 시 가 : 50개비 - 액 상 : 20㎖(니코틴 함량 1% 이상은 반입 제한) ▶ 한 종류만 선택 가능		▶ 다만, 농림축수산물 및 한약재는 검역에 합격한 것으로서 총 40kg, 총 금액 10만원 이하 (물품별로 수량·중량 제한)
향수		100㎖		

* 만 19세 미만인 사람(만 19세가 되는 해의 1월 1일을 맞이한 사람은 제외)에게는 술 및 담배를 면세하지 않습니다.

면세범위 초과 "품목"의 상세내역

▶ 면세범위 이내 "품목" – 작성 생략
▶ 면세범위 초과 "품목" – 해당 품목의 전체 반입내역 작성

예시 : 술 3병, 담배 10갑, 향수 30㎖, 시계(가격 1천 달러) 반입 시
→ 술 3병, 시계(가격 1천 달러) 작성(면세범위 이내인 담배, 향수는 작성 생략)

품목	물품명	수량(또는 중량)	금액
술			
담배			
향수			
일반물품			

※ 세관 신고사항을 **신고하지 않거나 허위신고한 경우 가산세**(납부세액의 40% 또는 60%)가 **추가 부과**되거나, **5년 이하의 징역** 또는 **벌금**(해당 물품은 몰수) 등의 **불이익**을 받게 됩니다.

95mm×245mm[백상지(100g/㎡)]

3월

일요일	월요일	화요일	수요일	목요일	금요일	토요일
					1 ★ 제주도 여행 ←··········	2
3	4 ★신규 기획안 발표 10:00 콘퍼런스홀	5	6	7 13:30 상사동 회의	8	9 1930 영화 친구들 모임
10 20:00 준모 생일	11	12	13	14	15 19:00 대학동 연극	16
17 아 가족 식사 ★아버지 생신	18 10:30 본사 회의	19	20	21	22	23
24/31 ★ 수아랑 데이트 (12:00)	25	26	27 18:30 웃다 기획팀 FC 상담	28	29	30 14:00 쇼핑

- 6일까지
 신규 기획안
 마무리하기!
- 야구티켓
 예매하기!
- 헬스 등록
 (3일까지)

한국사와 함께 차근차근 교정하는 필사 교본

교양 있는 **손글씨**

발행일 2017년 11월 15일 초판 1쇄 인쇄
2018년 2월 20일 초판 1쇄 발행
2024년 5월 20일 개정3판 1쇄 발행

지은이 바른필사연구소
펴낸이 정용수

책임편집 차인태 **편집** 이지현 조은별
디자인 이연주 오효민
영업·마케팅 김상연 정경민 이은혜 김연민
제작 김동명
관리 윤지연

펴낸곳 (주)예문아카이브
출판등록 2016년 8월 8일 제2016-000240호
주소 서울시 마포구 동교로 18길 10 2층
문의전화 02-2038-7597 **주문전화** 031-955-0550 **팩스** 031-955-0660
이메일 ymedu@yeamoonsa.com **홈페이지** ymarchive.com
인스타그램 yeamoon.arv

ISBN 979-11-6386-285-7 (13640)